Tiempo Libre

Fotografía
Práctica

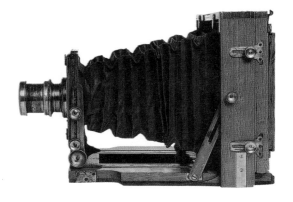

Alejandro Chamorro Salillas

LIBSA

© 2004, Editorial LIBSA
C/ San Rafael, 4
28108 Alcobendas (Madrid)
Tel.: (34) 91 657 25 80
Fax: (34) 91 657 25 83
e-mail: libsa@libsa.es
www.libsa.es

© Alejandro Chamorro

Edición: Equipo Editorial LIBSA

ISBN: 84-7630-888-4
Depósito Legal: CO-643-04

Impreso en España / *Printed in Spain*

CONTENIDO

CONTENIDO

Introducción

La fotografía es una afición apasionante que puede acompañar hasta el infinito, y espero transmitirles con este libro todo el entusiamo que ésta me despierta.

La primera toma de contacto con la técnica fotográfica puede resultar difícil por la cantidad de conceptos, factores y condicionantes que se tienen que tener en cuenta a la hora de realizar un gesto tan sencillo como apretar el disparador. Pero la mejor manera de aprender es practicar: disparar, tirar rollos y más rollos de película, para quedarnos con muy pocas de esas fotografías. Cada una de las fotos realizadas será un reto, sobre todo al principio, y más adelante ya irá subiendo el listón.

De la misma manera es en los inicios cuando se experimenta uno de los momentos más mágicos para el principiante, observar cómo (después de todo el proceso fotográfico) del papel blanco que metemos en la cubeta del revelador va surgiendo la imagen que tuvimos en nuestra retina por un instante. Efectivamente es ¡magia!

Pero no hay nada imposible, como no ha sido imposible un manual de fotografía, que pretende ser sencillo, didáctico, ameno y está dirigido al aficionado novel y al iniciado que le falla la memoria.

Lo que pretende este manual es echar un cable, desde el principio hasta el final del proceso fotográfico, para lo que se estructura en capítulos: el aparato, la técnica y su puesta en práctica, el resultado, archivado y solución de problemas.

Para iniciar bien este proceso, es importante conocer la cámara y las variedades que existen en el mercado, sin olvidar que con cualquier cámara se puede hacer una buena fotografía; es por esto, por lo que este manual está destinado a todos y cada uno de los usuarios de los diferentes sistemas. Una vez escogido éste, hay que dominar la técnica, primero en la teoría, para pasar enseguida a la práctica. Teoría y práctica también serán necesarias para obtener el resultado y saber elegir entre las distintas opciones. Una vez conseguido esto, hay que guardarlo para la posteridad, de la forma más adecuada para su conservación y para nuestra fácil y rápida consulta. Tan importante es disfrutar mientras se obtiene la foto, como disfrutar de ella cuando la hemos logrado. Y por último, es importante ver los problemas que van surgiendo, para ponerse manos a la obra en su solución. Siempre hay que seguir intentándolo, porque además a estas alturas estamos tan «enganchados» a la fotografía que no lo podemos dejar. ¡Bienvenidos!

Por último, quiero dedicar este libro a mi compañera y algo más que amiga, Pepa, y agradecer su ayuda y la paciencia que ha derrochado conmigo mientras lo estaba escribiendo.

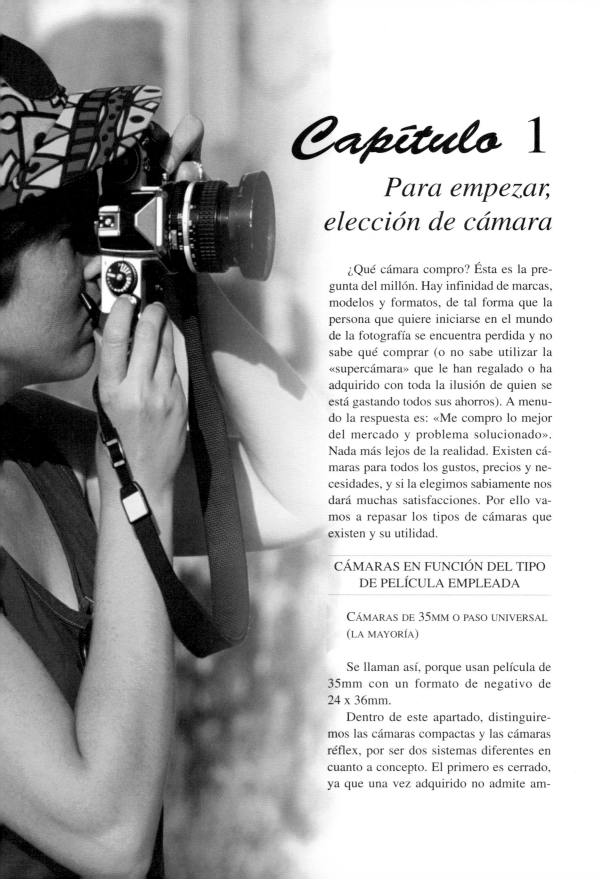

Capítulo 1

Para empezar, elección de cámara

¿Qué cámara compro? Ésta es la pregunta del millón. Hay infinidad de marcas, modelos y formatos, de tal forma que la persona que quiere iniciarse en el mundo de la fotografía se encuentra perdida y no sabe qué comprar (o no sabe utilizar la «supercámara» que le han regalado o ha adquirido con toda la ilusión de quien se está gastando todos sus ahorros). A menudo la respuesta es: «Me compro lo mejor del mercado y problema solucionado». Nada más lejos de la realidad. Existen cámaras para todos los gustos, precios y necesidades, y si la elegimos sabiamente nos dará muchas satisfacciones. Por ello vamos a repasar los tipos de cámaras que existen y su utilidad.

CÁMARAS EN FUNCIÓN DEL TIPO DE PELÍCULA EMPLEADA

CÁMARAS DE 35MM O PASO UNIVERSAL (LA MAYORÍA)

Se llaman así, porque usan película de 35mm con un formato de negativo de 24 x 36mm.

Dentro de este apartado, distinguiremos las cámaras compactas y las cámaras réflex, por ser dos sistemas diferentes en cuanto a concepto. El primero es cerrado, ya que una vez adquirido no admite am-

pliación posible; y el segundo abierto, ya que al ser un sistema modular admite su ampliación con infinidad de accesorios.

LAS COMPACTAS

Las compactas son, en su gran mayoría, menos costosas que las réflex. Su principal característica es que la óptica utilizada para el encuadre y el enfoque está separada del objetivo.

Estas cámaras pueden ser automáticas o manuales, de focal fija o variable y con enfoque fijo, manual o autofoco.

En función del precio y de las prestaciones, podemos distinguir varios modelos:

• Cámaras de un solo uso

Son las cámaras más sencillas y económicas que existen en el mercado. Se venden con el carrete incorporado y el usuario no tiene que manipular nada.

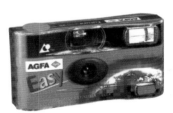

Tan sólo debe disparar y al acabar el carrete, llevarlo a la tienda de revelados para el procesado de la película.

Se venden con carretes de color y de blanco y negro. Algunas llevan flash (de muy poco alcance, 2 a 4 m); otras son de formato panorámico, es decir, las fotos que captan son de tamaño alargado doble del normal, y otras son submarinas (aguantan hasta 4 m de profundidad sin problemas).

En general son cámaras divertidas, pensadas para personas que no quieran

TE INTERESA...

Cámaras compactas. En las que el visor por el que encuadramos y enfocamos está separado del objetivo, existe el error de paralaje consistente en la pequeña diferencia de situación entre el visor y el objetivo. Las diferentes compactas son: de usar y tirar, muy elementales; las económicas, sencillas prefijadas pero no de un solo uso; las automáticas, un amplio abanico de menos a más sofisticadas; las profesionales, tanto manuales como semiautomáticas.

complicaciones, en la forma de uso –encuadrar y disparar–, para aquellas que no quieran cargar con un equipo costoso y para olvidadizos que se dejaron la cámara en casa y quieran inmortalizar esa imagen irrepetible.

Estas cámaras son muy limitadas en cuanto a prestaciones y la calidad que ofrecen es aceptable.

• Compactas económicas

Así pues, las más económicas y sencillas serían las que tienen focal fija, con enfoque fijo y las variables de velocidad, de obturación y

tipos de cámara

diafragma están prefijadas. A veces tienen un pequeño flash de corto alcance y pueden estar motorizadas, es decir, la película avanza automáticamente al siguiente fotograma, después de hacer la foto. En realidad son como las cámaras de un solo uso, con la diferencia de que nos quedamos con la cámara cada vez que llevamos el carrete a revelar.

• Compactas automáticas

En este segmento están aquellas cámaras que tienen todas sus funciones automatizadas.

Las más sencillas serían las de focal fija y enfoque automático. Pueden incorporar un flash de corto alcance con varias prestaciones (flash de relleno, automático y reducción del efecto «ojos rojos»). A continuación vendrían las autofoco, con focal variable (zoom), es decir, que el objetivo pueda variar su longitud focal, y por tanto «alejar o acercar la imagen», y con varios programas para controlar el flash y

de esta forma poder controlar mínimamente la exposición.

Son cámaras pequeñas, de bolsillo, y las más sofisticadas son de muy buena calidad, con múltiples automatismos y funciones. A alguna sólo le falta hablar, y claro no suelen ser cámaras baratitas precisamente, pero son asequibles.

Para gente que no quiera complicaciones de objetivos y accesorios y no quiera llevar tras de sí un voluminoso equipo fotográfico, pero sí sacar buenas fotos instantáneas de viajes y de tipo familiar con un cierto control de la imagen, éstas son las idóneas

• Compactas profesionales

Éstas son unas cámaras que por su altísima calidad y altísimo precio no están al alcance de cualquiera. A esta categoría pertenecen las famosas Leica, Contax, Rollei, etc.

Cámara compacta profesional.

Estas cámaras tienen objetivos intercambiables y admiten infinidad de accesorios, como motores de arrastre, filtros y visores especiales. Pueden ser autofoco o de enfoque manual (de telémetro). Esto quiere decir que en el visor, cuando está desenfocado, vemos una doble imagen y a base de girar el objetivo para uno u otro lado conseguimos el enfoque perfecto, cuando las dos imágenes se unen.

En fin, son cámaras para soñar con ellas.

Podemos distinguir dos tipos:

• Compactas manuales

Las comentamos muy brevemente. Existen un par de modelos en el mercado (Leica y Rollei) que son totalmente manuales, en cuanto al modo de exposición y modo de enfoque (son cámaras de telémetro). La primera admite objetivos intercambiables y otros accesorios, como motor de arrastre y filtros. En este tipo de cámaras, el exposímetro «recomienda» una combinación de diafragma-velocidad, que deberemos ajustar en la cámara para lograr una exposición correcta, salvo que queramos conseguir un efecto especial o creativo.

No vamos a insistir más en este tipo de cámaras, porque son modelos carísimos, hechos prácticamente a mano y

Cámara compacta manual. Este tipo de cámara se emplea para aprender o perfeccionar fotografía, o también aventurarse a probar nuevas perspectivas fotográficas.

Semiautomáticas

La cámara compacta se-
miautomática es un modelo
exclusivo y permite cierta fle-
xibilidad, ya que nosotros fi-
jamos uno de los parámetros
y la cá-
m a r a
fija el
otro.

fuera del alcance de la gran mayoría a la que va dirigido este manual, pero es bueno saber que existen.

• Compactas semiautomáticas

Como las anteriores, también las comentamos muy brevemente. Hay muy pocos modelos con capacidad de control semiautomático. Son modelos exclusivos, también carísimos y buenísimos. Algunos son autofoco, con objetivos intercambiables y admiten filtros. En cuanto al control de la exposición, éste permite una cierta flexibilidad, ya que nosotros fijamos uno de los parámetros y la cámara fija el otro, para que la exposición sea correcta.

La mejor manera de aprender fotografía es practicar, o sea, tirar rollos de película

CÁMARAS RÉFLEX
(SLR, SINGLE LENS REFLEX CAMERA)

Las siglas en inglés significan: «Cámara réflex de un solo objetivo», que quiere decir que nosotros vemos la imagen del visor a través del objetivo que tengamos puesto, gracias a un sistema de espejos y prismas que hay en el interior de la cámara. Gracias a este sistema, tenemos control absoluto de lo que queremos fotografiar; lo que vemos a través del visor es exactamente lo que va a salir en la película, de esta forma decimos «adiós» al error de paralaje de las cámaras compactas.

Todavía podemos encontrar alguna cámara SLR manual en el mercado, añoradas por lo más «puristas», por aquello del control, aunque la mayoría son automáticas; esto último no es problema, ya que dentro de las automáticas una gran mayoría admite el control manual asistido; esto es, que la cámara nos indica los valores ideales de velocidad y diafragma y nosotros

tipos de cámara

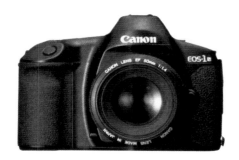

Cámaras réflex. En las que la imagen que vemos en el visor se recibe a través del objetivo. No existe error de paralaje. Es un sistema abierto: un cuerpo y objetivos intercambiables. Tiene multitud de accesorios. Es la cámara ideal para el aficionado.

los pondremos o no, según lo que queramos hacer.

Las cámaras de última generación, además de automáticas con múltiples programas específicos para cada situación fotográfica, son autofoco y algunas con el refinamiento de que enfocan, por el ojo, aquello que estamos mirando dentro del visor, discriminándolo del resto; pueden llevar un pequeño flash incorporado con todos los automatismos imaginables, hasta

el punto de graduar el destello en función de la iluminación del sujeto principal y su distancia, y... es que, ¡la técnica avanza que es una barbaridad!

Vamos, que es muy difícil hacer una foto mala con estas cámaras con todos los sistemas automáticos activados.

Como ya dijimos antes, el sistema réflex es un sistema abierto, los objetivos son intercambiables (habiendo tipos para todos los gustos y necesidades) y admite cantidad de accesorios: flash, filtros, mandos a distancia, visores, etc.

En definitiva, la réflex es la cámara ideal para todas aquellas personas que se quieran iniciar en el mundo de la fotografía de una forma seria, también para los que están ya metidos de lleno y para aquellas (que suelen ser las mismas) que están dispuestas a cargar unos cuantos kilos de material en el hombro para salir a hacer unas fotos.

Admiten un control absoluto de la exposición y de la cámara, incluso las más automatizadas (es cierto que hay algunas que no lo admiten y casi sugeriría huir de ellas, para eso mejor una compacta), y la calidad de la

Cada una de las fotos realizadas será un reto, sobre todo al principio

imagen es excelente –siempre que la óptica que tengamos sea un pelín decente–, ya que la cámara «ve» por el objetivo y cuanto mejor sea y más cuidado lo tengamos (¡limpio!), mejor saldrán las fotos.

CÁMARAS INSTANTÁNEAS

Actualmente, la hegemonía de las cámaras instantáneas es de la firma Polaroid. La gracia de este sistema es que se puede ver la foto que hayamos tomado en unos minutos. Esto es debido a que estas cámaras cargan unos paquetes de película especial, con los químicos incorporados, de tal forma que, al disparar, sale la foto por una ranura que tiene unos rodillos que expanden los químicos por la superficie, revelando la foto de forma casi instantánea.

Las cámaras de este sistema pueden ser muy sencillas y muy sofisticadas (enfoque automático, automáticas, etc.), en el precio está la diferencia.

La calidad de las fotos es mediocre y el precio unitario por foto algo elevado.

Algunos profesionales usan este formato para juzgar cómo les ha quedado la iluminación o la composición, antes de disparar con película convencional.

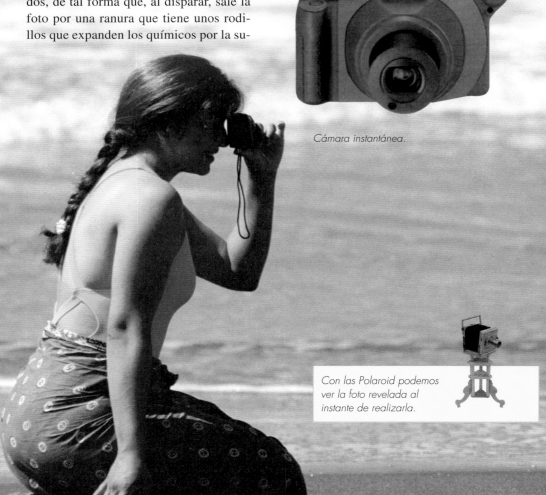

Cámara instantánea.

Con las Polaroid podemos ver la foto revelada al instante de realizarla.

FORMATO APS
(ADVANCED PHOTO SYSTEM)

Éste es un nuevo formato, presentado en el año 1996; el tamaño de la película es un 42% más pequeño que el de 35 mm, siendo el tamaño del negativo de tan sólo 30,2 x 16,7 mm, y aunque en principio se podría pensar que por ello la calidad de las fotos podría ser menor, esto no es así debido a la mejora de las emulsiones por parte de los fabricantes de película. Ésta va enrollada en un chasis especial herméticamente cerrado, de tal forma que al meterlo en la cámara ella solita se encarga de poner la película en el primer fotograma y de rebobinar cuando se ha acabado, y así nunca tocamos la película con los dedos.

Las dimensiones del negativo permiten realizar tres formatos prefijados sobre su campo de imagen: el clásico (C), que adopta casi las mismas proporciones que el 35 mm; el formato (H), que aprovecha la totalidad del negativo haciéndolo más alargado que el de paso universal, dando más amplitud al encuadre, y el formato panorámico (P), que recorta la imagen en una banda horizontal centrada, de tal forma que cuando nos devuelven estas fotos ampliadas el resultado es impresionante.

Las cámaras para este formato de película pueden ser tanto compactas como réflex y algunas son muy sofisticadas, automáticas y autofoco, con capacidad de hacer fotos en los tres formatos antes

Cámaras APS. Película de 24 mm. Son las más modernas dentro del sistema tradicional con soporte de película. Las cámaras pueden ser tanto compactas como réflex y tienen un tamaño superreducido. Las copias pueden tener tres formatos distintos.

comentados, de imprimir datos gracias a los respaldos de algunas de ellas y se pue-

tos, a no ser que compremos un escáner para su visionado en la televisión u ordenador.

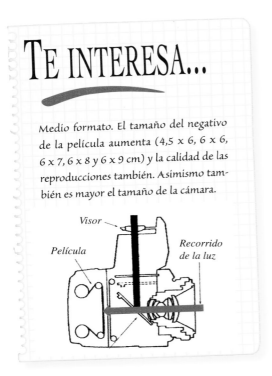

TE INTERESA...

Medio formato. El tamaño del negativo de la película aumenta (4,5 x 6, 6 x 6, 6 x 7, 6 x 8 y 6 x 9 cm) y la calidad de las reproducciones también. Asimismo también es mayor el tamaño de la cámara.

Visor

Película

Recorrido de la luz

de sacar el carrete a medias, sin que se vele la película. Tienen un tamaño superreducido debido al menor tamaño de la película y a la miniaturización de todos sus componentes.

Están orientadas a la fotografía de tipo familiar y de instantáneas, sin complicaciones para el usuario, a la hora de tratar con los negativos y copias.

Cámara de medio formato.

Como no hay sistema perfecto, tiene también sus inconvenientes: debido al tamaño del negativo, no admite grandes ampliaciones y no se pueden manipular los negativos una vez expues-

MEDIO FORMATO

Mediante el uso de película de rollo de 120 (o 220 con el doble de fotogramas) se obtienen una serie de tamaños de negativo de 4,5 x 6, 6 x 6, 6 x 7, 6 x 8 y 6 x 9 cm. Las cámaras que utilizan estos negativos son mayores, más pesadas (todavía manejables a mano) y más caras que las de formatos inferiores; eso sí, la calidad del negativo es altísima y es capaz de mostrar hasta los mínimos detalles en copias muy ampliadas.

En el esquema, podemos apreciar la radiografía de una cámara réflex de medio formato típica. Este tipo de cámaras admiten objetivos intercambiables, motores de arrastre y filtros. Existen también cámaras de telémetro, de un único objetivo.

Lo último que ha salido al mercado es una cámara réflex, autofoco, con motor incorporado y con los mismos automatismos que una réflex de 35mm de última generación.

Su uso está casi limitado a profesionales, para trabajos de calidad, y para aficionados muy exigentes.

GRAN FORMATO

Son aquellas cámaras que utilizan placas fotográficas de 9 x 12, 13 x 18 o mayores. Son las más utilizadas por los profesionales publicitarios, debido a su gran definición y a la posibilidad de corregir las deformaciones de la perspectiva e inclinación del plano de enfoque.

Retocando por ordenador

La informática ha invadido todos los campos, y la fotografía no iba a ser una excepción. Con las modernas cámaras digitales, al no utilizar película sino disquetes para archivar las imágenes, un ordenador, una buena impresora y un buen programa de retoque fotográfico, pueden permitir al aficionado hacer increíbles montajes.

Esto es posible gracias a que el objetivo va montado en un fuelle extensible y sobre unos carriles de enfoque. En ellos están situadas las ruedas de control de movimiento de la cámara.

Son aparatos muy caros, debido a la altísima calidad de las lentes usadas y a la extremada precisión de su mecánica, o sea, inalcanzables para un aficionado medio.

DIGITALES

Las cámaras digitales son lo que algunos llaman «la revolución de la fotografía». Esto es porque la cámara en sí no utiliza película convencional para almacenar las imágenes, sino que las archiva en disquetes de ordenador o en tarjetas de memoria, que pueden ser «volcadas» a un ordenador, a una televisión, para verlas, o a una impresora de alta calidad para sacar copias. Con este sistema se acabó el ir a la tienda de revelados para ver cómo han salido las copias.

TE INTERESA...

Gran formato. Tiene como negativo placas de gran tamaño y consigue una gran definición fotográfica. Son de uso profesional y elevado coste.

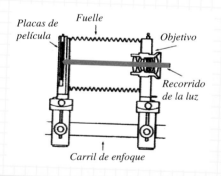

Placas de película — Fuelle — Objetivo — Recorrido de la luz — Carril de enfoque

Una vez disparada la cámara, se puede ver la imagen que hemos tomado en un minimonitor que ésta lleva incorporado de forma instantánea, y de esta manera repetir la toma si consideramos que ha salido mal. Otra ventaja del sistema es, para el «manitas» que tenga un ordenador y una buena impresora, que puede manipular las

tipos de cámara

imágenes, con un programa de retoque fotográfico, y hacer verdaderas filigranas y montajes con ellas, impresionando así a amigos y familiares.

La calidad de la imagen se mide en «pixeles», de tal forma que cuantos más tenga ésta, más calidad tendrá la imagen final. Hoy por hoy, las cámaras que hay en el mercado al alcance de un aficionado medio dan una calidad de copia equivalente al de una cámara compacta normalita. Eso sí, existen cámaras digitales profesionales de altísima calidad de imagen, a unos precios astronómicos, inalcanzables de momento para la gran mayoría de los mortales.

Las ventajas del sistema son indudables: las cámaras son algunas tan pequeñas como una compacta, podemos ver las fotos de forma instantánea en el monitor incorporado, podemos hacer proyecciones de las fotos tomadas en la televisión de nuestra casa, y no tenemos que ir a hacer colas a la tienda de revelados para recoger nuestras copias ni pagar más dinero por ellas.

Inconvenientes, varios. Las cámaras «asequibles» (vienen a costar como una buena réflex) son automáticas y no podemos ejercer ningún control fotográfico sobre ellas, son «gastonas» de energía (pilas) y tienen poca autonomía. Caben

La naturaleza siempre ofrece recursos infinitos a la hora de captar imágenes

pocas fotos en la memoria, de tal forma que cuando está completa la descargamos en el ordenador (si disponemos de uno), o tenemos otra unidad de almacenamiento (accesorio caro) o ya hemos terminado. Es necesario tener una impresora para sacar las copias que nos piden los amigos y ésta no es barata; para colmo, el papel especial que usa, tampoco. La calidad, como ya se ha comentado, es la de una compacta baratita, ¿algo más? No. Pero en este terreno queda todavía mucho por hacer, así que si no desesperáis pronto se perfeccionará el sistema y los precios serán más asequibles, lo cual reduce bastante las pegas.

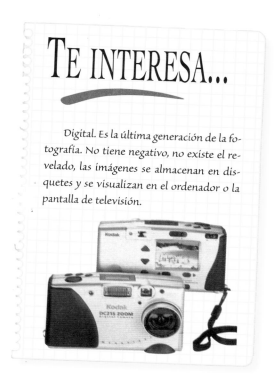

TE INTERESA...

Digital. Es la última generación de la fotografía. No tiene negativo, no existe el revelado, las imágenes se almacenan en disquetes y se visualizan en el ordenador o la pantalla de televisión.

Capítulo 2

Un poco de técnica

Una vez elegida la cámara más adecuada, tenemos que cargarla con una película. Ésta tiene una sensibilidad, de la que depende que hagamos fotos con más o menos luz ambiente. Vamos a intentar explicar estos conceptos lo más claro y gráfico posible; de esta forma, sabremos qué es lo que «hace» la cámara en todo momento, por qué unas veces nos salen bien las fotos y otras no, o simplemente no sale lo que pensábamos.

También descifraremos los «pictogramas», esos simbolitos que tienen algunas cámaras representando programas automáticos.

¿QUÉ SIGNIFICA LO DE LA SENSIBILIDAD DE UNA PELÍCULA?

La sensibilidad de una película es la capacidad que tiene ésta de reaccionar a la luz y esto, como casi todas las cosas, se puede medir. ¿Y cómo se mide? Se mide según la norma ISO (su equivalente alemana DIN en grados está ya en desuso, pero la siguen poniendo en los carretes). En los envoltorios y en las películas vienen reflejados estos números y por ese orden, por ejemplo ISO 100/21°. Su significado, que es lo que nos interesa, es que una película de 400 ISO es el doble de sensible que una película de 200 ISO y cuatro

La sensibilidad de una película es la capacidad que tiene ésta de reaccionar, y se mide según la norma ISO y su número correspondiente. Al comprar un carrete deberemos especificar al vendedor qué sensibilidad queremos en función de lo que queramos hacer.

veces más que una de 100 ISO. Si tenemos en cuenta que para fotografiar una escena un día soleado normal, nos basta con una de 100 o 200 ISO, ya tenemos la cuenta hecha. Es decir, que si prevemos una situación fotográfica con poca luz, elegiremos una película más sensible de lo normal –de 400 ISO en adelante–, y si vamos a fotografiar un día muy luminoso de playa o de nieve, con 50 ISO nos bastará (todo esto siempre que nuestra cámara lo admita).

Así pues, al comprar un carrete deberemos especificar al vendedor qué sensibilidad queremos en función de lo que queramos hacer –¡ojo!, del tipo de cámara que tengamos, ya que si tenemos una compacta deberemos poner películas más rápidas (mayor sensibilidad)–. Más adelante explicaremos la razón. Con este concepto, dominamos así el soporte sobre el que va a ir impresionado nuestro trabajo fotográfico, pero ahora tenemos que dominar la cantidad de luz que va a llegar a este so-

porte en función de la sensibilidad elegida. Esto lo haremos por medio de la velocidad de obturación y de la abertura de diafragma.

¿QUÉ ES LA VELOCIDAD DE OBTURACIÓN?

Es el tiempo que el obturador permanece abierto e impresiona la película, siendo el obturador el mecanismo que controla la duración de la exposición.

Velocidades en segundos

1/1000	1/90	**1/8**
1/750	1/60	1/6
1/500	1/45	**1/4**
1/350	**1/30**	1/3
1/250	1/20	**1/2**
1/180	**1/15**	1/1,5
1/125	1/10	**1**

conceptos básicos

TE INTERESA...

Obturadores

Fundamentalmente hay dos tipos de obturadores: el central y el de plano focal. El central lo incorporan las cámaras compactas, algunas de medio formato, y las técnicas consisten en unas láminas metálicas que están dentro del objetivo, que se abren y se cierran según apretamos el disparador de la cámara. El de plano focal lo montan las cámaras réflex en el cuerpo de la cámara y consiste en un par de cortinillas metálicas que dejan pasar una pequeña rendija de luz, más o menos rápida, según sea la velocidad elegida.

En las cámaras réflex la velocidad puede abarcar desde los 30 segundos hasta 1/2000 o 1/8000 e incluso 1/12.000 de segundo.

La velocidad de las cámaras compactas suele estar más limitada. Las más sencillas sólo tienen una, y es fija. Las automáticas pueden tener varias, que la cámara selecciona según el programa elegido. Algunas cámaras no disponen de pasos intermedios.

En todos los objetivos vienen marcados visiblemente las escalas de apertura de objetivo.

¿QUÉ ES LA ABERTURA DEL DIAFRAGMA?

Es el diámetro de la abertura por donde pasa la luz, antes de alcanzar la película, y que está regulado por el diafragma, siendo éste un conjunto de láminas móviles que se encuentran en el objetivo y que se abren y se cierran en función del número f elegido. *A mayor número, más cerrado está*, por lo que entra menos luz.

Los diafragmas más habituales son los siguientes (éstos son pasos enteros, algunas cámaras disponen también de paso intermedios):

Diafragmas

f:1	f:2.8	f:8
f:1.4	f:4	f:16
f:2	f:5.6	f:32

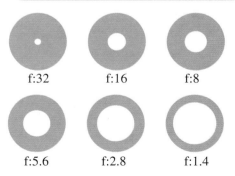

f:32	f:16	f:8
f:5.6	f:2.8	f:1.4

¡Ojo! Es importante no olvidar nunca esto y asimilar que la relación número f: abertura es inversa a lo que normalmente pensaríamos. Normalmente pensaríamos, que a mayor número f mayor abertura, pero no es así, sino lo contrario: a mayor

conceptos básicos

número f menor abertura, como se ve claramente en el dibujo.

¿CÓMO FUNCIONA EL BINOMIO VELOCIDAD DE OBTURACIÓN-ABERTURA DEL DIAFRAGMA?

Pues funcionan siempre coordinados de tal forma, que a un diafragma elegido para una sensibilidad dada, le corresponde una velocidad de obturación fija. Estos valores nos los proporciona el fotómetro de la cámara y no tenemos más que hacerle caso para que la foto salga bien. Eso sí, estos valores pueden ser alterados, siempre que respetemos su concordancia, es decir, que si pasamos de un diafragma al inmediatamente superior, entrará la mitad de luz, por lo que deberemos bajar la velocidad un punto (el doble de lenta) para mantener el mismo resultado (1/250 a f:1.4 equivale a 1/125 f:2). Lo veremos mejor en una tabla de equivalencias:

TE INTERESA...

Fotómetro

El fotómetro es un arma de doble filo ya que los resultados que nos da no son siempre exactos y puede ser engañado por una iluminación excesivamente contrastada del sujeto o por los colores del fondo y del motivo a fotografiar. Por ejemplo, si intentamos fotografiar a una persona sobre el fondo blanco de una pared lo más probable es que el fotómetro lea la claridad del fondo, considere principal esa medida y la foto nos salga oscura. Más adelante se comenta cómo solucionar este problema.

Fotografía realizada a alta velocidad para inmovilizar la imagen.

Velocidad	Diafragma
1/250	1.4
1/125	2.0
1/60	2.8
1/30	4.0
1/15	5.6
1/8	8.0
1/4	11

De arriba a abajo, van disminuyendo las velocidades y vamos cerrando el diafragma.

En todos los casos entra la misma cantidad de luz a la película y, pongamos la relación que pongamos, la foto saldrá correctamente expuesta.

De esta forma, regulamos la cantidad de luz que entra en la cámara, lo único que variará será la sensación

Fotografía hecha con un diafragma muy cerrado.

de movimiento, debido a la variación de la velocidad de obturación, y la profundidad de campo, debido a la abertura de diafragma.

¿QUÉ ES LA PROFUNDIDAD DE CAMPO?

Es la zona nítida que está por delante y por detrás del punto al que nosotros enfocamos y ésta varía según sea la apertura de diafragma, la distancia del fotógrafo, al sujeto y la distancia focal empleada. Vamos a explicar un poco más este concepto.

Cuanto menor sea la apertura de diafragma (ya sabéis, números más altos: f:11, f:16, f:22, etc.) mayor será la zona de nitidez; de esta forma, con un objetivo de por ejemplo 55mm, enfocando un sujeto a 5 m de distancia y con un diafragma f:22, la imagen saldrá enfocada desde los 2,5 m

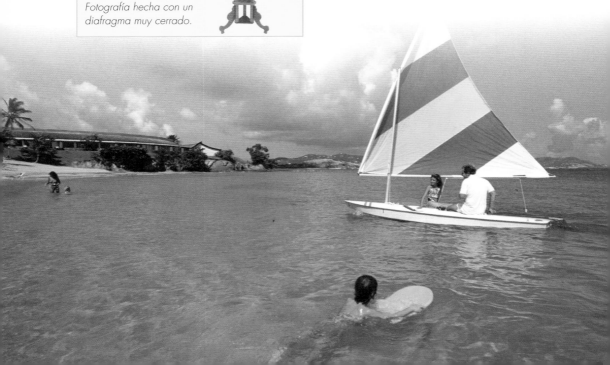

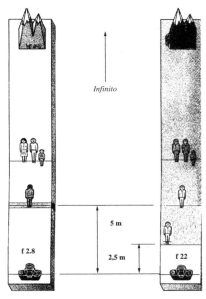

Figura 1

foque deberemos cerrar al máximo el diafragma.

Por último, los objetivos gran angulares (35mm, 28mm y 24 mm hasta el ojo de pez) tienen mayor profundidad de campo a igual diafragma que el resto de los objetivos. Esta mayor profundidad se acentúa cuanto más corta sea su distancia focal.

En la figura 2 podemos observar la variación de la profundidad de campo para tres objetivos típicos: 28mm, 50mm y 135mm. Si enfocamos a un sujeto situado a una distancia de 2 m y con un diafragma f:4, la profundidad de campo es muy pequeña en los tres objetivos: 30 cm para el 135mm; 60 cm para el 50mm y 1,5 m para el 28mm (en negro en la figura).

hasta infinito (zona sombreada). En la figura 1 podemos ver que con este diafragma puesto en la cámara, sacamos nítidos a nuestro sujeto, a una familia que había detrás posando y a uno que se coló por delante. Si por el contrario, elegimos un diafragma muy abierto (f:1.4, f:2, f:2.8, etc.), menor será la zona enfocada. Es decir que si ponemos un diafragma f:2.8 para un sujeto situado a 5 m, sólo nos saldrá exactamente el punto enfocado y el resto saldrá desenfocado.

Jugando con los diafragmas, podemos discriminar perfectamente lo que queremos que salga nítido, o desenfocado, o no, del resto. A nuestro gusto.

La distancia existente entre el fotógrafo y el sujeto afecta a la profundidad de campo, ya que cuanto más nos acercamos menor será ésta, por lo que si queremos una gran nitidez en todos los planos de en-

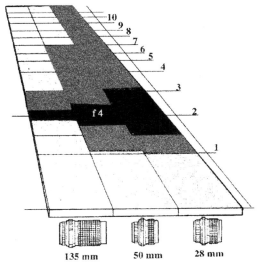

Figura 2

Si cerramos el diafragma a f:16, aumentamos la profundidad de campo de forma considerable en el gran angular de 28mm. La zona nítida iría desde 1 m hasta infinito. Para el 50mm, tendríamos

conceptos básicos

una zona nítida desde 1,2 hasta 7 m. Con el 135mm, la zona enfocada sería desde 1,5 hasta los 3 m (zona gris de la figura 2).

La profundidad de campo se reduce drásticamente: cuanto más potente sea el teleobjetivo mayor distancia focal (por ejemplo: 100mm, 200mm, 300mm, etc.).

DE LA TEORÍA A LA PRÁCTICA

Con todo lo explicado anteriormente, ya podemos intentar que nuestra cámara no nos domine y hacer las fotos de una forma consciente para un resultado concreto.

Para hacer un primer plano, deberemos escoger una abertura de diafragma lo más grande que nos permita el objetivo y su velocidad correspondiente, con el fin de que el fondo salga desenfocado y no «distraiga» la atención del motivo retratado. Es decir, sólo nos interesa la cara de la abuelita o la del niño, ¿qué importancia tiene el resto?

Si lo que queremos es fotografiar un paisaje, lo que haremos será cerrar lo más que podamos el diafragma en función siempre de la velocidad, con el fin de conseguir la máxima profundidad de campo y de esta forma sacar lo más nítida posible nuestra foto. Nos está gustando tanto ese paisaje, que no queremos fotografiar sólo el árbol o sólo el río y dejar borrosa la impresionante montaña que está a lo lejos.

Para sacar una foto «macro», es decir un motivo lo más cerca posible y que salga nítido, la cámara hará lo imposible, por conseguir el diafragma más cerrado, con el

TE INTERESA

En este capítulo se definen conceptos fundamentales que son los pilares de la técnica fotográfica.

· Sensibilidad de la película: es la capacidad que tiene una película de reaccionar a la luz. Se mide en ISO o en DIN.

· Velocidad de obturación: es el tiempo que dura la exposición de la película. Se mide en fracciones de segundo.

· Abertura de diafragma: es el espacio que le queda a la luz para pasar a través del objetivo e impresionar la película. Se mide en números f.

Cuanto mayor es el número f menor es la abertura del diafragma.

Ambos factores se relacionan en un binomio inseparable, de manera que influyen inevitablemente uno en otro, formando múltiples parejas con el mismo resultado de fotografía correctamente expuesta.

· Profundidad de campo: es la zona nítida por delante y por detrás del punto enfocado. Está relacionada con tres factores: abertura de diafragma (a mayor número f mayor profundidad de campo); distancia entre el fotógrafo y el sujeto a fotografiar (cuanto más cerca, menor profundidad de campo); distancia focal empleada (a objetivos más cortos, mayor profundidad de campo).

Al final del capítulo, toda esta teoría se pone en práctica con varios ejemplos.

conceptos básicos

fin de lograr la máxima profundidad de campo, de esta manera corrige la escasa profundidad de campo que le da el estar tan cerca del objeto a retratar.

Si estamos haciendo fotos de acción, lo que haremos será poner la máxima velocidad permitida por nuestro fotómetro para «congelar» el movimiento. Así distinguiremos en la foto, si lo que corre es una bicicleta, un caballo o una persona, en lugar de ver una mancha alargada.

Si queremos fotos con ambiente nocturno, o con iluminación ambiente con flash, lo que haremos será poner la mínima velocidad (larga exposición) permitida por nuestro fotómetro y pulso para sacar ese ambiente, el flash se disparará y congelará el movimiento de todo lo que esté en su radio de acción.

Muy adecuado para las cenas íntimas con velitas, el ambiente se palpará en la foto y nosotros saldremos «congelados», pese al calor del momento.

Éstos han sido algunos ejemplos de lo que podemos hacer jugando con el diafragma y la velocidad. Controlando estos dos parámetros, como ya se dijo antes, podemos afrontar prácticamente todas las situaciones fotográficas; si bien es cierto que los ejemplos que hemos puesto son para obtener resultados «convencionales», también existe la fotografía creativa, en la que «casi todo vale.»

Pongamos un ejemplo. En una carrera de coches, para detener el movimiento, pondremos la máxima velocidad de obturador que nos permita la película elegida, pero si lo que queremos es transmitir una sensación de velocidad, lo que haremos será poner una velocidad de obturador relativamente baja, de tal forma, que el coche nos saldrá movido sobre el fondo nítido. Esto ya es para cuando empecemos a hacer virguerías. Como podemos ver no hay reglas fijas. Pero ¡ojo!, hay que dominarlas para poder saltárselas.

Fotografía con una gran profundidad de campo.

Capítulo 3

Toma de contacto con la cámara compacta (de 35mm y APS)

La única diferencia entre la cámara compacta de 35mm y la APS está en el tipo de película que utilizan; la primera utiliza rollos de 35mm con la lengüeta fuera, que hay que cargar de una forma más o menos manual, y la segunda cartuchos de 24mm de carga automática.

Como ya dijimos en el primer capítulo, las compactas se caracterizan por tener el visor separado del objetivo. A la hora de hacer fotos, de tipo general, esto no es problema, ya que lo que vemos a través del visor corresponde más o menos con la imagen que queda registrada en la película. El problema surge cuando nos acercamos mucho al motivo para hacer un primer plano. En esto el visor y el objetivo no ven lo mismo, con lo que si no andamos listos la foto saldrá cortada, es lo que se llama error de paralaje. Esto ocurre con las compactas de un solo uso y con las de tipo económico, que no disponen de enfoque automático. Las cámaras autofoco tienen unas marcas en el visor, de tal forma, que si componemos dentro de ellas no tendremos este problema y la foto no quedará cortada.

TIPOS DE COMPACTAS

Con las de un solo uso no hay problema, ya que vienen cargadas con la pelícu-

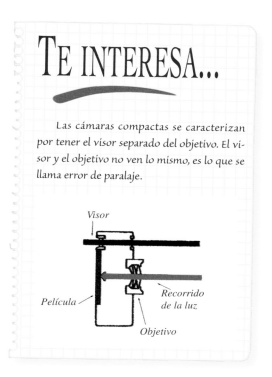

la. Sólo tenemos que componer (como podamos) y disparar. Algunas tienen un flash incorporado, que viene muy bien, si lo que queremos iluminar está a unos 3 o 4 m. Si está a más distancia el motivo principal que queramos fotografiar, éste no hará nada.

Con las compactas económicas la cosa cambia muy poco. Tendremos que cargar nosotros el carrete siguiendo las instrucciones de la cámara; a

continuación deberemos poner la sensibilidad ISO de la película colocada en la cámara (que no se nos olvide este paso) y, por último, componer y disparar. Las cámaras de este segmento que tienen flash incorporado suelen tener una lucecita en el visor que nos recomienda su empleo, en caso de poca luz ambiente. Deberemos hacer caso a este sensor y poner el flash, siempre que nuestro motivo se encuentre dentro del radio de acción del flash, y si no es así será mejor no hacer la foto, porque no saldrá.

Por cierto, debemos recordar que cuanto mayor sea la sensibilidad de la película, mayor será el alcance efectivo del flash.

En cuanto a las cámaras compactas automáticas, son la gran mayoría de las que podemos encontrar en el mercado para un aficionado medio. A este segmento pertenecen también todas las compactas APS.

Cuando cogemos una de estas cámaras en la mano, lo primero que nos sorprende es su reducido tamaño y la cantidad de prestaciones que tienen muchas de ellas. Vamos, pues, a centrar nuestra atención en este último tipo de compactas, ya que en cuanto a los dos tipos anteriores no hay más que rascar.

• Tipos de focales

Las cámaras de focal variable se distinguen de las de focal fija justamente en eso, que unas tienen un zoom más o menos potente y las otras tienen el objetivo fijo.

Son más versátiles las primeras, ya que con un

Cámara automática.

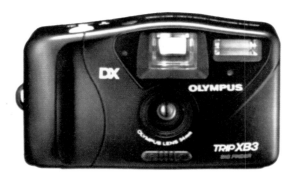

Cámara automática foco fijo.

pulsador seleccionamos la focal que necesitamos y la cámara con un pequeño motor alarga o acorta el objetivo, en correspondencia con el visor que acerca o aleja la imagen.

Cada vez fabrican cámaras más completas en cuanto a óptica y su rango focal puede ir de 28mm a 200mm (de un objetivo gran angular a un potente teleobjetivo), focales más que suficientes para abarcar cualquier situación fotográfica.

• Modos de enfoque

Las de foco fijo, suelen estar enfocadas desde los 2 m hasta infinito, de tal forma que, ¡cuidado con los primeros planos!, es tentador acercarse por debajo de la distancia mínima, con lo que las fotos así toma-

das saldrán desenfocadas. Nos creemos que por acercarnos más al objeto va a quedar más bonita la foto y el «chasco» nos lo llevamos al revelarlas. Hay que respetar la distancia mínima de enfoque.

Las cámaras autofoco superan a las de foco fijo en que pueden discriminar el objeto que se está fotografiando del fondo. Suelen tener una o varias marcas en el visor que debemos hacer coincidir con el sujeto a fotografiar, apretar ligeramente el botón de disparo, y la cámara enfocará automáticamente (si seguimos apretando, haremos la foto). Dentro del visor veremos una lucecita que nos dará la conformidad de enfoque conseguido. La distancia mínima de enfoque en estas cámaras es variable y depende de la óptica que incorpore. Pues bien, tomemos contacto con una de estas cámaras.

CÁMARAS AUTOFOCO

La estética de todas ellas es muy parecida, si las miramos de frente; lo que veremos será el objetivo (zoom, si dispone de él), los sensores del autofoco y el flash retráctil.

Por la parte de atrás está la palanca del zoom (otra vez, si lo tiene), la tapa del compartimento de la película con una ven-

tanilla para poder ver lo que tenemos cargado y, por fin, el visor.

En el dibujo podemos ver el visor de una cámara compacta autofoco. Empezando de izquierda a derecha, vemos el recuadro que se pone para hacer fotos panorámicas, el siguiente es lo que vemos en el modo normal y el último de la derecha con la corrección de paralaje para tomas a corta distancia.

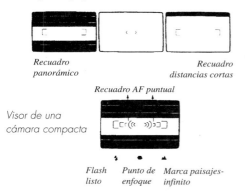

Recuadro panorámico

Recuadro distancias cortas

Recuadro AF puntual

Visor de una cámara compacta

Flash listo

Punto de enfoque

Marca paisajes-infinito

El visor, aparte de estas «máscaras», nos ofrece otras informaciones, como la lucecita de foco conseguido, la de flash listo y otra (en este modelo) de aviso de haber colocado el modo paisaje (en el que la cámara enfoca directamente a infinito). Podemos observar también otras marcas en el centro del visor, en donde están situados los sensores del autofoco. Estas marcas son las que tenemos que hacer coincidir con el motivo principal, para que salga enfocado adecuadamente.

Todas llevan incorporado un exposímetro que mide la intensidad de luz de la escena e indica cuándo las dos variables de la exposición, velocidad de obturación y abertura de diafragma, están correctamente ajustados de acuerdo con la sensibilidad de la película y la luz ambiente. Las cámaras totalmente automáticas ajustan

TE INTERESA...

Algunas cámaras compactas disponen de la función de formato panorámico. Consiste en que la cámara en este modo recorta la imagen en una banda horizontal centrada, «comiéndose» parte del negativo, de tal forma que su longitud se hace casi el doble de su anchura. El resultado es parecido a lo que conseguiríamos con una cámara panorámica real a costa de sacrificar parte del negativo y calidad de imagen (hace falta ampliarla más para ver un resultado espectacular y decente). En realidad es un falso formato panorámico. Podríamos conseguir el mismo resultado ampliando cualquier foto y luego recortando dos tiras horizontales nosotros mismos.

estas variables, de modo que la exposición sea la correcta, no pudiendo nosotros hacer ningún tipo de alteración de estos parámetros en este modo, si bien es cierto que algunas de ellas nos permiten «jugar» con los programas que traen incorporados

Cuanto mayor sea la sensibilidad de la película mayor será el alcance del flash

para el modo de flash, para ajustar las variables antes dichas en función de lo que queramos fotografiar. Lo vemos ahora.

En la parte de arriba de la cámara se encuentra el panel LCD de información.

Este panel puede ser más o menos complejo que el descrito en el dibujo, pero como podemos ver nos indica el estado de funcionamiento de la cámara en todo momento.

compactas

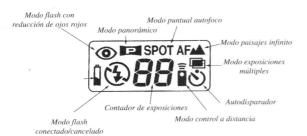

Modo flash con reducción de ojos rojos
Modo panorámico
Modo puntual autofoco
Modo paisajes infinito
Modo exposiciones múltiples
Contador de exposiciones
Autodisparador
Modo flash conectado/cancelado
Modo control a distancia

Panel LCD de una cámara compacta.

En esta parte están también el botón disparador y la rueda o dial de modos, que explicamos a continuación:

– *OFF: Desconexión de la cámara.*

– *A: Flash automático.* Cuando las condiciones de luz sean escasas, el flash se disparará automáticamente.

– *Flash de relleno.* El flash iluminará los sujetos que se encuentren parcialmente en sombra, al estar colocados frente a un fondo muy luminoso, es decir, que estén a contraluz.

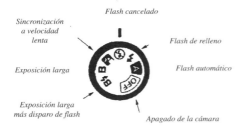

Flash cancelado
Sincronización a velocidad lenta
Flash de relleno
Exposición larga
Flash automático
Exposición larga más disparo de flash
Apagado de la cámara

Rueda de programas de una cámara compacta.

– *Sincronización a velocidad lenta.* Proporciona la exposición ideal, para sujetos escasamente iluminados.

– *B.* Modo de exposición larga sin flash, para poder captar escenas nocturnas iluminadas, como las luces de una ciudad por la noche o unos fuegos artificiales.

– *Modo de sincronización B.* La cámara ajusta una velocidad de obturación lenta, en combinación con el flash, para poder captar la escasa luz ambiente que tengamos y poder iluminar al sujeto principal adecuadamente (siempre que estemos en el área de influencia del destello del flash).

– *Modo de flash cancelado.* Nos permite desconectar el flash, para poder hacer fotos en todos aquellos lugares en los que no está permitido su uso. La cámara activa el modo de velocidad de obturación lenta si la iluminación es escasa. ¡Cuidado con las trepidaciones!

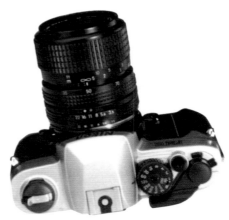

Disposición de mandos en el panel superior de una cámara.

• **Ajuste de la sensibilidad**

Una función que incorporan la mayoría de estas cámaras es el ajuste automático de la sensibilidad de la película mediante el código DX (se trata de un código de barras que incorpora la pelícu-

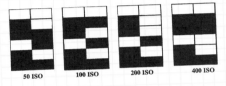
la en el chasis y que la cámara lee por medio de unos contactos eléctricos). Esto es superpráctico, ya que de esta forma cargamos la película en la cámara y ella solita se ajusta a la sensibilidad que le corresponde.

El inconveniente que tienen es que no podemos cargar en la cámara un carrete que no tenga código DX. Si lo hacemos, la cámara por defecto ajustará la sensibilidad a 100 ISO.

La cámara ajusta automáticamente la sensibilidad a 100 ISO si no cargamos un carrete que tenga código DX.

• Películas recomendadas

Muy importante para todo el que tenga una de las supercompactas: debido a la baja luminosidad de los objetivos que montan y especialmente si son zoom, deberemos comprar un carrete de sensibilidad 200 ISO para situaciones de mucha claridad y 400 e incluso 800 ISO para situaciones de poca luz, sobre todo usando el objetivo en su máxima longitud focal.

• El flash

La mayoría lleva incorporado un pequeño flash, de muy poco alcance (2 a 6 m, según el modelo). Éste, según sea la categoría y precio de la cámara, puede ser más o menos sofisticado: flash automático (se dispara automáticamente cuando la luz es escasa), flash de relleno (para iluminar contraluces o rellenar sombras cuando el sol da una iluminación muy fuerte), cancelación de flash (para hacer fotos con luz ambiental), sincronización lenta (para fotografía nocturna) y reducción de efecto ojos rojos.

Dentro del visor, suele haber una luz que nos indica el estado de carga del flash. Uno de los errores más comunes es hacer la foto antes de que éste se cargue. Cuidadito.

• Accesorios

Las compactas admiten pocos accesorios externos; vamos a describir, a continuación, unos cuantos que pueden ser útiles en un momento dado.

LENTES

Según la marca y modelo de la cámara, las hay que pueden acoplar una lente su-

TE INTERESA

El efecto ojos rojos se produce cuando el flash está en el mismo eje óptico del objetivo. Éste al ser disparado ilumina el fondo de la retina dilatada del sujeto retratado –que está llena de capilares– y provoca el «fantasmagórico efecto de ojos rojos inyectados en sangre», con lo que nuestro retratado no sale muy favorecido. Soluciones, varias. Una es separar la unidad de flash de la cámara si se puede; otra es iluminar la estancia donde está el sujeto a fotografiar con el fin de que la pupila se contraiga y no llegue la luz al fondo de ella; otra solución sería la de pin-

tar con mucho cuidado los ojos de nuestros retratados en la copia ya revelada, con rotuladores especiales que venden para ello, y por fin la solución que brindan algunos flashes es la de emitir una serie de destellos previos al disparo de la foto, con el fin de deslumbrar al sujeto y hacer que se contraigan sus pupilas, ¡genial!

plementaria, con un visor incorporado, para hacer macrofotografías.

FUNDAS

Se venden infinidad de fundas, para protegerlas y guardarlas, de todos los colores y formas.

Existen otras, impermeables, para poder meter la cámara bajo el agua a poca profundidad y que, de paso, las protege de la arena de la playa y del aire salino, tan perjudicial para las cámaras.

TRÍPODES

Es el accesorio más infrautilizado por casi todo el mundo. Es fundamental para que las fotos no nos salgan movidas, cuando utilizamos bajas velocidades de obturación, y aunque pensemos que no, las compactas (en especial las que tienen zoom) utilizan muy a menudo velocidades muy bajas. Es una de las causas más frecuentes de fotos movidas.

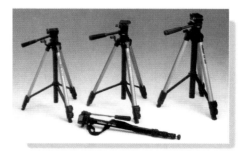

RECUERDA...

En este capítulo se hace un examen a fondo de las cámaras compactas centrado fundamentalmente en las compactas automáticas:

– Toma de contacto con las diferentes partes exteriores de la cámara.

· Análisis del visor.

· Análisis del panel LCD.

· Análisis del dial de modos.

– Algunas características: ajuste automático de la sensibilidad (se recomienda el uso de sensibilidades elevadas), flash con diferentes funciones y escasos accesorios frente a la mayor cantidad del sistema réflex.

LEER LAS INSTRUCCIONES DE LA CÁMARA DETENIDAMENTE.

Como estas cámaras pesan poco, no hace falta un trípode grande. Basta uno de esos plegables, que ocupan menos que un paraguas y son ligeros y transportables.

Para llevar de viaje, existen unos mini-trípodes, del tamaño de la palma de una mano, que en más de una ocasión nos pueden sacar de apuros y caben en un bolsillo de la chaqueta.

Por último, un consejo: LEER LAS INSTRUCCIONES DE LA CÁMARA DETENIDAMENTE, practicar con los botoncitos y ruedas, y llevarlas siempre con nosotros, para poder consultarlas de cuando en cuando; de esta forma podremos sacarle el máximo partido.

compactas

Capítulo 4

Toma de contacto con la cámara réflex

·Como ya dijimos en el primer capítulo, las cámaras réflex son un sistema modular ampliable, con varios accesorios (objetivos, flashes, etc.), y ésta es precisamente la gracia del sistema. Podemos utilizar multitud de objetivos, cada uno con su finalidad específica, multitud de flashes interconectados al principal o simplemente especiales y otros cachivaches, que nos facilitarán la toma de la fotografía ideal. Cuantos más accesorios tengamos, más sencillo nos será hacer una foto complicada (es como el dinero, que no da la felicidad pero ayuda), pero *no* es imprescindible tenerlo todo. Con imaginación, un poco de visión fotográfica y un cuerpo con su objetivo, se puede hacer casi todo.

Antes de seguir, el mismo consejo del capítulo anterior: HAY QUE LEERSE LAS INSTRUCCIONES DE LA CÁMARA Y SUS ACCESORIOS de principio a fin (ya sé que soy un poco pesado, pero como hay mucha gente que alega que se lo «prohíbe su religión» y no hace caso a la primera, pues a ver si a la segunda lo hace).

La cámara básica se compone de cuerpo y objetivo(s). Vamos a explicar un poco por encima esto.

EL CUERPO

¿QUÉ ES Y PARA QUÉ SIRVEN LOS BOTONES?

Es el cajón que alberga la película, tiene el visor con su pentaprisma, para la visión a través del objetivo, y los controles de funcionamiento de la cámara. Según sea ésta (manual, semiautomática o autofoco) puede tener los mandos de una manera u otra, si bien es cierto que, por regla general, son todas muy parecidas. Por eso vamos a explicar un poco lo que nos podemos encontrar.

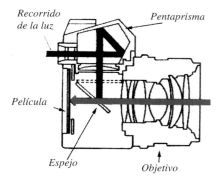

• **Cámaras manuales, semiautomáticas y automáticas**

En la parte de arriba suelen tener los diales o ruedas de control de velocidad de obturación, ajuste de sensibilidad de la película, el botón disparador, el contador de exposiciones, la zapata para el flash, la palanca de arrastre de la película y la manivela de rebobinado (estas dos últimas no estarán si la cámara está motorizada).

En el dibujo siguiente podemos ver un dial típico de velocidades de obturación, de una cámara réflex convencional. La X es la velocidad a la que la cámara está sincronizada con el flash.

La B es el bloqueo de la exposición. Sirve para hacer largas exposiciones (de segundos, minutos u horas), ayudados de un cable disparador. El tiempo que mantengamos el obturador presionado será el que estará el obturador abierto.

En el frontal se sitúan el objetivo (con su anillo de diafragmas, anillo de enfoque y anillo de variación de focal, si se trata de un zoom), la palanca del autodisparador, el botón de desmontaje del objetivo y el botón de previsualización de profundidad de campo.

En la parte de atrás está el visor y en su interior las indicaciones del fotómetro (a veces nos indica también la velocidad de obturación puesta y el diafragma elegido).

En la parte de abajo está la rosca para el trípode, el botón de desembrague para rebobinar la película y conexiones con zócalo para poner un motor de arrastre automático (si lo admite).

Esto ha sido una descripción de una típica cámara réflex de toda la vida.

Hay diferencias en cuanto el funcionamiento, en-

Esta cámara se puede utilizar de forma manual, semiautomática o automática.

material técnico

tre una manual y una semiautomática o automática.

En la manual tenemos que poner el diafragma y la velocidad de obturación nosotros, en función de lo que nos diga el fotómetro, o de lo que queramos hacer (esto está muy bien, ya que nos obliga a saber en cada momento la que estamos haciendo).

En las semiautomáticas se fija un valor, bien sea la velocidad (y el anillo de diafragmas en automático) o el diafragma (y la escala de velocidades en automático), y la cámara pone el otro.

Cuantos más accesorios tengamos, más sencillo nos será hacer una foto complicada

En las automáticas con poner el anillo de diafragmas y la escala de velocidades en automático, la cámara hace el resto.

Lo más interesante de estas dos últimas es que en la mayoría se puede trabajar también en modo manual, asistiéndonos del fotómetro de la cámara para hacer la foto.

El sistema de medición de estas cámaras suele ser el de medición promediada al centro o con preponderancia central, que quiere decir que el fotómetro toma la lectura de la luz en una zona ancha del centro de la imagen. Sabiendo esto, siempre que tengamos que hacer una medida de luz, un

Medición con preponderancia central.

TE INTERESA...

La cámara autofoco tiene dos modos de funcionamiento: continuo y único. También tiene uno o varios sistemas de medición: promediada al centro y mediciones puntual y matricial.

poco crítica, deberemos centrar al sujeto o motivo principal, en el centro del encuadre, reteniendo la medida del fotómetro y luego volver a componer, antes de hacer la foto.

• **Cámaras autofoco**

Esto ya es otro mundo. La electrónica y los plásticos nos han invadido, se supone que para hacernos la vida y las fotos más fáciles. Y la verdad es que lo han conseguido.

Las cámaras actuales son ligeras, ergonómicas y con tantas prestaciones que es difícil que las usemos todas alguna vez.

La organización de los mandos en estas cámaras es distinta a la de las «clásicas», como vamos a ver.

En la parte superior nos encontramos, normalmente a la derecha, con un panel de cristal líquido en donde se muestran todas

las indicaciones sobre el estado de la cámara, como son: estado de la pila, contador de exposiciones, modo de programa en el que nos encontramos, etc. En esta parte se encuentra, asimismo, el disparador y distribuidos por el resto de espacio la rueda o botón de selección de programas, la rueda de control del diafragma y velocidad de obturación (aparte puede tener más funciones). En la parte superior del pentaprisma suele haber un pequeño flash TTL (este sistema mide la luz del destello del flash a través del objetivo, en el plano de la película, y lo corta cuando la exposición es la adecuada) y la zapata para poner otro. En la parte delantera se encuentra el objetivo autofoco, la luz auxiliar para el sistema autofoco en condiciones de oscuridad y los botones de desmontaje del objetivo y

de funcionamiento manual del objetivo (en algunas cámaras).

En la trasera se encuentra el visor, en cuyo interior se reflejan las zonas de medición, los puntos de enfoque y la información de los parámetros principales del estado de la cámara (velocidad, diafragma, luz de enfoque conseguido, luz de flash listo, compensador de exposición, etc.).

¿CÓMO FUNCIONA EL SISTEMA AUTOFOCO?

Suele tener dos modos de funcionamiento: continuo, para sujetos en movimiento, es decir, el sistema autofoco sigue al sujeto en su trayectoria (son cámaras muy listas que consiguen enfocar a pesar de las dificultades, así que no es preciso

En una escena con iluminación crítica se debe centrar el motivo principal en el encuadre.

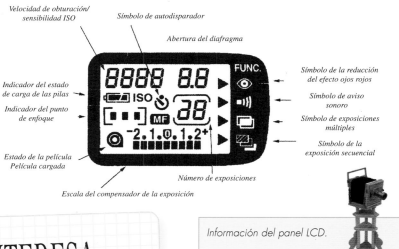

Velocidad de obturación/
sensibilidad ISO

Símbolo de autodisparador

Abertura del diafragma

Indicador del estado
de carga de las pilas

Indicador del punto
de enfoque

Estado de la película
Película cargada

Escala del compensador de la exposición

Número de exposiciones

Símbolo de la reducción
del efecto ojos rojos

Símbolo de aviso
sonoro

Símbolo de exposiciones
múltiples

Símbolo de la
exposición secuencial

Información del panel LCD.

TE INTERESA...

Cámara réflex autofoco

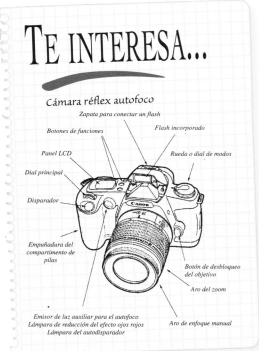

Zapata para conectar un flash

Botones de funciones

Flash incorporado

Panel LCD

Rueda o dial de modos

Dial principal

Disparador

Empuñadura del
compartimento de
pilas

Botón de desbloqueo
del objetivo

Aro del zoom

Emisor de luz auxiliar para el autofoco
Lámpara de reducción del efecto ojos rojos
Lámpara del autodisparador

Aro de enfoque manual

parar la carrera, hacerle la foto al atleta parado con cara de velocidad, sino que podemos fotografiarlo mientras corre), y único, para sujetos estáticos (este modo nos vale para la «foto de familia» y además tene-

mos la garantía de que la cámara no nos dejará disparar hasta que esté conseguido el enfoque). Según sea la categoría de cámara, este sistema será más o menos rápido. En todas ellas el sistema autofoco es cancelable de tal forma que podemos enfocar de forma manual, como en las antiguas.

¿CÓMO MIDE LA CÁMARA?

Suelen tener uno o varios sistemas de medición: promediada al centro (ya comentada anteriormente); medición puntual, en el que la cámara mide la luz en un estrecho círculo de pocos milímetros (muy útil para determinar la exposición adecuada de un motivo pequeño o un detalle), y medición matricial, que es el más generalizado, en el que el sistema realiza mediciones en diversos puntos de la imagen y compara los resultados con una base de datos almacenada en un microchip. Además, las cámaras con varios sensores de enfoque enfatizan la medición en el punto

material técnico

Los modos automáticos PIC (Control de Imagen Programada) son los modos de exposición preprogramados en la cámara. Según sea ésta, tendrá más o menos PIC, y pueden ser de retrato, paisaje, «macro», deportes o nocturno.

de enfoque elegido, porque están programadas de tal modo que se «imaginan» que en ese punto está el sujeto principal. ¡Es un auténtico robot!

¿QUÉ MODOS DE EXPOSICIÓN EXISTEN?

Los modos de exposición son los diferentes sistemas que tenemos para trasladar los datos del fotómetro a los mecanismos de la cámara. El más importante para un buen aficionado es el manual (M), ya que permite un control absoluto sobre la exposición (una vez que tengamos una cierta experiencia y conocimientos fotográficos). Para empezar, es recomendable usar los siguientes modos. Si nos fijamos cómo lo hace la cámara, y lo entendemos, podremos hacer las correcciones en el modo manual que queramos, para mejorar la foto.

En el modo prioridad de velocidad (S para Nikon o TV para Canon), nosotros fijamos la velocidad de obturación y la cámara fija el diafragma. Este modo es interesante cuando tenemos escasez de luz y

TE INTERESA...

Las cámaras suelen tener uno o varios sistemas de medición: promediada al centro o con preponderancia central, es decir, que el fotómetro toma la lectura de la luz en una zona ancha del centro de la imagen; medición puntual, en que mide la luz en un estrecho círculo, y medición matricial, en el que el sistema realiza mediciones en diversos puntos de la imagen.

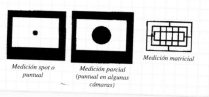

Medición spot o puntual Medición parcial (puntual en algunas cámaras) Medición matricial

corremos el peligro de que la cámara dispare a una velocidad muy lenta, saliéndonos movida la foto. Así que nosotros le

material técnico

39

marcamos la velocidad mínima a la que queremos disparar y ella pone el diafragma.

En el modo prioridad de diafragma (AV para Canon o A para Nikon), nosotros fijamos el diafragma y la cámara fija la velocidad. Este modo nos ayuda cuando lo que vamos a fotografiar tiene mucha profundidad y no tenemos problemas de luz. Así que podemos obligar a la cámara a utilizar un diafragma más cerrado (ya sabéis, un número f alto) para tener más profundidad de campo y ella sincronizará la velocidad correspondiente.

Las cámaras actuales son ligeras, ergonómicas y con muchas prestaciones

En el modo programa (P) la cámara fija los dos valores en función del objetivo colocado y su distancia focal. Este modo es el ideal para fotografías rápidas, más espontáneas, y para cuando no tengamos ga-

nas de pensar; sin embargo, no es el más aconsejable para aprender.

¿QUÉ SON LOS MODOS AUTOMÁTICOS PIC (CONTROL DE IMAGEN PROGRAMADA)?

Son los modos de exposición preprogramados en la cámara. Según sea ésta, tendrá más o menos PIC.

MODO RETRATOS

La cámara escoge una abertura de diafragma, lo más grande que le permita el objetivo y su velocidad correspondiente, con el fin de que el fondo salga desenfocado y no «distraiga» la atención del motivo retratado.

El fondo desenfocado contrasta con la nitidez del retrato de la pareja

MODO PAISAJE

Si lo que queremos es fotografiar un paisaje, al poner este modo, lo que hará la cámara será cerrar lo más que pueda el diafragma, en función siempre de la velocidad, con el fin de conseguir la máxima profundidad de campo y de esta forma sacar lo más nítida posible nuestra foto.

MODO «MACRO»

Para sacar una foto «macro», es decir, un motivo lo más cerca posible y que salga nítido, la cámara hará lo imposible por conseguir el diafragma más cerrado, con el fin de lograr la máxima profundidad de campo; de esta manera, corrige la escasa profundidad de campo que le da el estar tan cerca del objeto a retratar.

MODO DEPORTES-ACCIÓN

Si estamos haciendo fotos de acción, al poner este programa, la cámara pone la máxima velocidad permitida por el fotómetro para «congelar» el movimiento.

MODO NOCTURNO

Pondremos este modo cuando queramos fotografiar a un sujeto al anochecer o por la noche. El flash salta e ilumina al sujeto y combina una velocidad de obturación lenta, para exponer el fondo, resultando así una exposición de aspecto muy natural.

Tampoco es del todo obligatorio poner el programa específico para cada situación, ya que podemos combinarlos con el fin de lograr un efecto creativo.

Modo «macro»

Para sacar una foto «macro» (un motivo lo más cerca posible y que salga nítido) la cámara hará lo imposible por conseguir el diafragma más cerrado, con el fin de lograr la máxima profundidad de campo.

Como se puede apreciar no hay reglas fijas.

OTRAS CARACTERÍSTICAS

Estas cámaras están totalmente motorizadas (avance y rebobinado automáticos), midiéndose su rapidez en FPS (fotogramas por segundo). Las profesionales pueden llegar a los 8 FPS. Lo del motor puede parecer un accesorio inútil y poco práctico, pero no es cierto. Nos permite concentrarnos en la composición y en el gesto del sujeto que estamos fotografiando, sin quitar el ojo del visor, y de esta forma no nos perdemos instantes fugaces fotogénicos.

Pueden tener botón de comprobación de la profundidad de campo (es más que deseable que lo tengan), ya que al accionarlo veremos en el visor la zona nítida enfocada. Si tenemos puesto un diafragma muy cerrado, se nos oscurecerá mucho la pantalla de enfoque y no veremos casi nada. Paciencia, si acostumbramos el ojo a esa oscuridad, podremos ver lo que nos interesa. Además tienen autodisparador, muy práctico para autorretratarnos; enchufe para la conexión de un cable disparador remoto, para largas exposiciones con trípode; multiexposición de varias imágenes sobre un mismo fotograma; posibilidad de anulación de la lectura del código DX, muy deseable también para poder cargar nuestra cámara con películas cargadas en chasis por nosotros mismos, o «engañar» a la cámara, poniendo una sensibilidad distinta (es lo que se llama forzar la película). También pueden tener automatismos del flash por el sistema TTL.

OBJETIVOS

Los objetivos en una cámara vienen a ser lo mismo que los altavoces en un equipo de música. Quien se gaste mucho dinero en un buen sintonizador, un buen compact disc y una buena pletina, y no se lo gaste en unos buenos altavoces y en buenas cintas, nunca podrá escuchar bien la música. Sonará mal.

Con las cámaras ocurre lo mismo. Hay quien se gasta un dineral en el mejor cuerpo pero luego escatima en los objetivos. Los compra baratitos (para tener muchos y variados), de marcas independientes y usa las películas más baratas del mercado. Los resultados serán lógicamente mediocres. Es mejor comprar un cuerpo decente y «echar» el resto en un buen objetivo y en buenas películas, para que los resultados sean espectaculares. Al fin y al cabo la cámara ve por el objetivo y si éste es bueno, podemos estar seguros de que las fotos no nos van a fallar.

TIPOS DE OBJETIVOS

En el formato 35mm se considera que el objetivo «normal» es el de 50mm de distancia focal. A los objetivos de menor distancia focal, y que por tanto abarcan un mayor ángulo de visión (alejan la imagen), se les denomina «gran angulares» y a los que tienen mayor distancia focal, con un menor ángulo de visión (acercan la imagen), se les denomina teleobjetivos.

TE INTERESA...

Se considera objetivo «normal» para un formato de película determinado aquel cuya distancia focal coincide con la medida en milímetros de la diagonal del negativo impresionado por la cámara. Para el formato 35mm, el fotograma mide 24 x 36mm y su diagonal 45mm, por eso se considera objetivo «estándar o normal» el de 50mm.

A medida que aumenta la distancia focal disminuye la luminosidad

Dentro de la misma distancia focal, existen objetivos más o menos luminosos, según sea el diafragma máximo al que puedan trabajar; el único «pero» es que el precio de la luminosidad se paga en dinero y en gramos para nuestra bolsa, pues son mucho más caros y pesados.

Hoy en día los objetivos de focal fija están siendo sustituidos, poco a poco, por los de focal variable (zoom), hasta el punto que los fabricantes de cámaras han sustituido el objetivo «normal», que siempre era el que se vendía con el cuerpo, por un objetivo zoom. La ventaja de estos objetivos es que abarcamos distintas focales con una sola óptica. El inconveniente que tienen es que su luminosidad es escasa, frente a los de focal fija, y el rendimiento óptico de los más económicos deja mucho que desear, produciendo viñeteado, aberraciones y distorsión de color.

A la hora de completar nuestro equipo y adquirir los objetivos, podemos elegir entre los de la marca original de nuestra cámara y marcas independientes. Estas últimas resultan más económicas que las originales y normalmente son de menor calidad (aunque no siempre), por eso antes de adquirir un nuevo objetivo sería deseable buscar comparativas, en las revistas y publicaciones especializadas, para elegir lo mejor y lo que más se adecue a nuestras necesidades.

• **Objetivos gran angulares**

Hemos visto antes que los objetivos gran angulares eran aquellos cuya longitud focal era inferior a la del objetivo normal y, por tanto, abarcan mayor campo (ángulo de visión). De menor a mayor ángulo de visión los objetivos más utilizados son 35mm, 28mm, 24mm, 20mm, 17mm y 14mm, con una luminosidad media de f:2.8.

Existen objetivos zoom que abarcan focales gran angulares, un poco menos luminosos que sus homólogos, de distancia focal fija, pero aun así muy interesantes por la flexibilidad que nos brindan y por la calidad que los fabricantes están consiguiendo.

Características

Estos objetivos, al aumentar su ángulo de visión, exageran la perspectiva, con lo que los objetos lejanos aparecen exageradamente lejos en la fotografía.

Distintos tipos de objetivos.

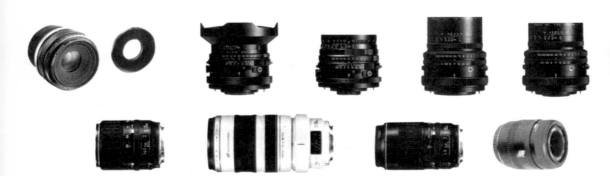

Los objetivos gran angulares son los que su longitud focal es inferior al objetivo normal y, por tanto, abarcan mayor campo (ángulo de visión).

Si los inclinamos hacia arriba o hacia abajo, las líneas verticales nos aparecerán convergentes, en un punto determinado, produciendo deformaciones en la imagen.

Su profundidad de campo es enorme, saliéndonos las fotos enfocadas con un diafragma medio desde pocos metros a infinito. Cuanto más angular sea el objetivo más se exageran estos efectos.

Por todo esto hay que tener cuidado con este tipo de objetivos, ya que al abarcar tanto ángulo la imagen se nos llena de objetos pudiendo crear imágenes confusas; podemos caer en el aburrimiento del personal de ver imágenes deformadas y grotescas (cuidado al utilizarlos para retratos, podéis perder buenas amistades).

Si se utilizan bien pueden crear imágenes impactantes y distintas jugando con las líneas y la composición.

• Teleobjetivos cortos

Son aquellos que abarcan una distancia focal entre los 70mm y los 200mm. Los hay de focal fija –85mm, 100mm, 135mm, 180mm y 200mm– y de focal variable que abarcan todas estas distancias (zoom de 70-200mm).

La luminosidad y calidad de los de focal fija es mayor que los objetivos zoom, excepto algunos modelos profesionales muy luminosos, muy buenos, muy pesados y muy caros.

Características

Su ángulo de visión es más estrecho, cuanto mayor sea la distancia focal. La deformación de la imagen es nula y tienden a comprimirse los planos y su profundidad de campo disminuye drásticamente cuanto más largo es el objetivo.

Por todo esto, son objetivos ideales para hacer retratos, ya que nos permiten trabajar a una cierta distancia del retratado, no se exageran sus formas anatómicas (nariz, orejas, etc.), y el fondo queda desenfocado debido a la escasa profundidad de campo.

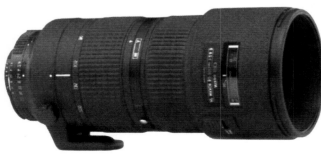

Éste es un zoom 80-200 f:2.8 (muy luminoso).

Son ideales también para hacer fotos de objetos, personas alejadas y pasar desapercibidos, fotos de deportes, etc.

Algo que debemos tener en cuenta, a medida que nos acercamos a la «barrera» de los 200mm, es que las vibraciones de la cámara y las que producimos nosotros mismos con la mano al sujetarla y disparar se hacen más evidentes, con el consiguiente peligro de foto movida. Por esto deberemos trabajar, siempre que utilicemos estas focales, con películas de alta sensibilidad (para ganar puntos de diafragma y poder utilizar velocidades de obturación más altas, evitando que salga la foto movida).

Una regla a seguir, para asegurarnos de que nuestra foto no saldrá movida si hacemos la foto a pulso, es poner una velocidad de obturación lo más parecida a la focal empleada, es decir, para un 200mm utilizaremos una velocidad de al menos 1/250 de segundo.

Si no podemos conseguir esta velocidad, deberemos apoyar la cámara en algo para que no se nos mueva, o usar un trípode o monopie.

• Teleobjetivos largos

Son aquellos cuyas distancias focales oscilan entre los 300mm y los 1.200mm (son los preferidos por los fotógrafos de deportes y prensa del corazón). En esta categoría también existen los objetivos zoom (200-400mm, 135-400mm, etcétera).

Con estos objetivos es posible conseguir fotos impactantes, al permitir encuadrar una pequeña porción de lo

material técnico

que estamos viendo y así simplificamos la toma, y también debido a la exagerada compresión de la imagen que producen, quedando en el mismo plano cosas que no lo están. Y es que menos es más, a la hora de hacer una buena foto.

Los teleobjetivos largos son los preferidos por los fotógrafos deportivos y de prensa del corazón.

La utilización de estos objetivos se complica notablemente, ya que, como dijimos anteriormente, para los teleobjetivos cortos era necesario utilizar velocidades de obturación del orden de 1/250 de segundo; para éstos tendríamos que poner velocidades del orden 1/500 a 1/2.000 de segundo. Por otra parte, a medida que aumenta la distancia focal disminuye la luminosidad, con lo que es casi imprescindible el uso de un trípode y usar películas muy sensibles. ¿Y cómo lo hacen los fotógrafos profesionales, siempre cámara en ristre? Pues usando objetivos superluminosos y supercaros, fuera del alcance de la mayoría de los mortales.

Por último, existen unos teleobjetivos de muy larga distancia focal pero muy

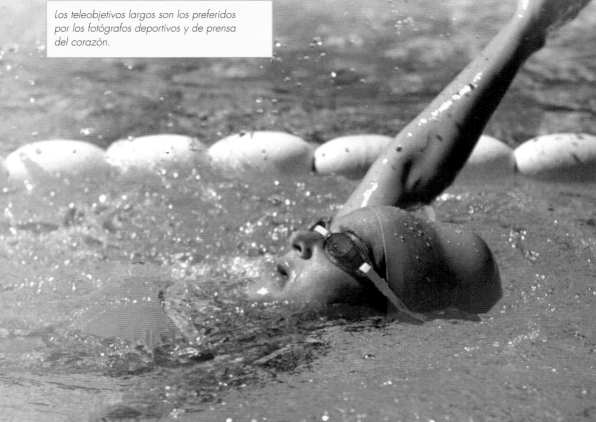

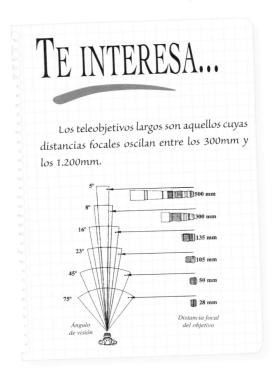

TE INTERESA...

Los teleobjetivos largos son aquellos cuyas distancias focales oscilan entre los 300mm y los 1.200mm.

5° 500 mm
8° 300 mm
16° 135 mm
23° 105 mm
45° 50 mm
75° 28 mm

Ángulo de visión

Distancia focal del objetivo

compactos, son los llamados catadióptricos o réflex. Están fabricados a base de espejos, que van haciendo reflexiones de la luz en su interior, hasta conseguir la distancia focal deseada. El inconveniente que tienen es que trabajan a diafragma fijo y son poco luminosos (f:8 para un 500mm).

Modelo de objetivo macro.

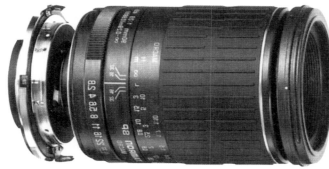

• Objetivos especiales

Son todos aquellos que se fabrican para un fin determinado, como son:

Objetivos macro. Son los que han sido corregidos ópticamente, para poder hacer fotos más cerca de lo normal. Su distancia focal oscila entre los 50mm y los 200mm. No hay que confundirlos con otros objetivos normales, con la posición «macro», ya que esto sólo significa que pueden enfocar un objeto por debajo de la distancia habitual, para un objetivo de esas características, pero no están corregidos ópticamente para ese fin (es decir, no son macros reales).

Objetivos con variación de perspectiva. Son objetivos gran angulares a los que se les ha acoplado un mecanismo para el descentramiento de las lentes y así compensar la típica convergencia de líneas, propia de ellos. Fundamentalmente se usan para fotos de arquitectura.

Objetivos de foco suave. Normalmente son teles cortos, a los que se les ha añadido un filtro especial de rejilla. Los utilizan mucho los fotógrafos publicitarios y retratistas, ya que consiguen el motivo principal nítidamente enfocado, quedando el resto suavemente desenfocado.

Duplicadores o teleconvertidores. Como su nombre indica, se trata de un accesorio que se coloca entre el objetivo y la cámara que sirve para duplicar la focal que pongamos. Existen dos tipos: los de factor de duplicación 2X y los de 1.4X (son los factores de multiplicación del objetivo). Son accesorios muy versátiles y relativa-

Accesorios

Los profesionales de la fotografía, sobre todo los deportivos o los «paparazzi» de la prensa del corazón, van siempre pertrechados con todo tipo de accesorios fotográficos, ya que son realmente útiles por no decir imprescindibles en su trabajo.

mente baratos, y su ventaja radica en que por poco precio podemos convertir, por ejemplo, un zoom de focal 80-200 mm en uno de 160-400mm. Y cómo no, tienen sus inconvenientes. Los de 2X absorben dos diafragmas de luz, mientras que los de 1.4X pierden uno. Esto, unido a que por muy bueno que sea el duplicador siempre hay una pérdida de calidad de la imagen y que al duplicar la focal se aumenta el riesgo de trepidación, hace que el empleo de estos accesorios se haga siempre con reservas.

ACCESORIOS

Existen infinidad de accesorios que debemos conocer, ya que algunos de ellos son realmente útiles por no decir imprescindibles.

• Parasoles

Son esas viseritas que se acoplan delante del objetivo y que casi nadie tiene.

RECUERDA...

Si ya disponemos de un trípode de los llamados ligeros o inestables, lo podemos convertir en uno superestable simplemente colgando una bolsa de arena, entre las patas, debajo del cabezal.

Si no disponemos de trípode y necesitamos hacer una larga exposición, nos podemos fabricar un soporte de cámara con una bolsa de arroz o de garbanzos. Al colocar la cámara sobre ella, se quedará totalmente fija y podremos hacer la foto. Este sistema tiene una ventaja añadida: al finalizar la foto, nos podemos hacer una rica paellita o un cocido.

Su función es la de eliminar la entrada de luces parásitas en contraluces. ¿Y esto es

material técnico

importante? Pues sí, ya que poniéndolo evitamos que salgan esos rayos y hexágonos de luz fantasmas en nuestra foto, sobre todo cuando hacemos fotos a pleno sol, y además protegen a nuestro objetivo de golpes.

Son baratos y todo el mundo debería tener uno puesto. Por favor, «pónselo».

- **Trípodes, monopodes y soportes de cámara**

El trípode es otro accesorio realmente útil para hacer fotos con largas exposiciones, con teleobjetivos largos o simplemente para que podamos salir nosotros también en la foto. Consiste en tres patas extensibles y una rótula que permite el movimiento de la cámara.

Hay infinidad de modelos: de aluminio, de fibra de carbono, ligeros, pesados, etc.

A la hora de elegir uno, deberemos escoger al que no sea ni muy ligero (pues la trepidación de la cámara no la absorberá), ni muy pesado pues no podremos con él (digamos que éstos están reservados a los profesionales que se lo «curran» y para cámaras de mayor formato, más pesadas). Lo importante es que sea lo más estable posible.

Una versión simplificada de trípode es el monopode, que como dice su nombre consta de un solo pie extensible con una pequeña rótula para mover la cámara. Son más ligeros que los trípodes, pero también más inestables si no se tiene pulso. Se utilizan para mantener la cámara firme en aquellas exposiciones al límite del equilibrio a mano. Los utilizan mucho los fotógrafos deportivos.

Existen otros soportes en el mercado para fijar la cámara, como son las ventosas, para fijarlas a los cristales y superficies pulidas; los «gatos» o «sargentos», para fijarlas a tableros o barras, y «brazos mágicos», que son brazos articulados que se fijan a una base estable y que al final tienen una rótula para sujetar la cámara.

- **Flash**

Imprescindible para hacer fotos con poca iluminación ambiente. La potencia del flash viene indicada por un número llamado «número guía» (cuanto mayor sea este número, mayor será su potencia y alcance). Los hay manuales, automáticos y TTL. *Manuales.* Los flashes anticuados o baratos suelen ser manuales y trabajan siempre a su máxima potencia. Como la velocidad de sincronización de la cámara

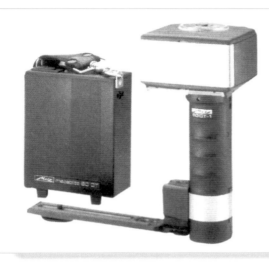

Flash

Para una sensibilidad determinada el número guía dividido por la distancia entre el flash y el sujeto da el diafragma a usar. Por ejemplo, si el número guía de un flash con película de 100 ISO es 30, y la distancia al sujeto de 7 m, el diafragma a poner será 30 / 7 = 4,2. En la cámara pondremos f:4.

con el flash es siempre la misma, 1/60 o 1/90 o 1/125 (en algunas cámaras pueden ser superiores), deberemos jugar con la abertura de diafragma, en función de la distancia a la que esté el sujeto o

Fotografía realizada con flash.

motivo a fotografiar. Para hacer una foto con flash, lo primero que deberemos hacer es coger el flash y montarlo en la cámara, en la zapata de conexión. A continuación pondremos la velocidad de sincronización de la cámara con el flash (si nuestra cáma-

Fotos con flash

Para poder hacer fotos con una escasa iluminación ambiental llega a ser imprescindible el uso del flash. La potencia del flash viene indicada por un número que recibe el nombre de «número guía». Los podemos encontrar de varias clases: manuales, automáticos (lanza el destello adecuado) y TTL (cámara y flash están íntimamente comunicados).

ra es automática, la pondremos en el modo manual). Enfocamos, miramos la escala que viene en el flash, ajustamos en ella la sensibilidad de la película que tenemos cargada y nos fijamos el valor de diafragma que recomienda, para la distancia en metros a la que está nuestro motivo situado. Ponemos ese valor en la cámara y disparamos.

Cada vez que variemos la distancia al motivo, tendremos que repetir la operación anterior.

La verdad es que este sistema es bastante pesado y no me extraña que hayan inventado los flashes automáticos y TTL.

Automáticos. Para hacer una foto con este tipo de flashes, procederemos de la misma forma que en los manuales (de momento). Colocamos el flash en la zapata de la cámara y ponemos la velocidad de sincronización del flash (y si es automática, la pondremos en modo manual). Enfocamos al motivo y miramos la escala del flash. ¿Bonita? Sí, porque según sea nuestro flash tendrá más o menos rayitas de colores y botoncitos. Pues bien, si nos fijamos veremos que para una sensibilidad de película ajustada las rayitas de colores cubren una serie de distancias para unos determinados diafragmas.

Un poco lioso. No pasa nada, ponemos un ejemplo como la vida real y listos. Vemos en la famosa tabla que, por ejemplo, hay tres rayas que señalan distintos números f y un botón para elegir uno de los tres colores (son los automatismos) más otra posición M (manual, que ya sabemos cómo funciona). Entonces para una sensibilidad de 100 ISO la raya roja marca f2

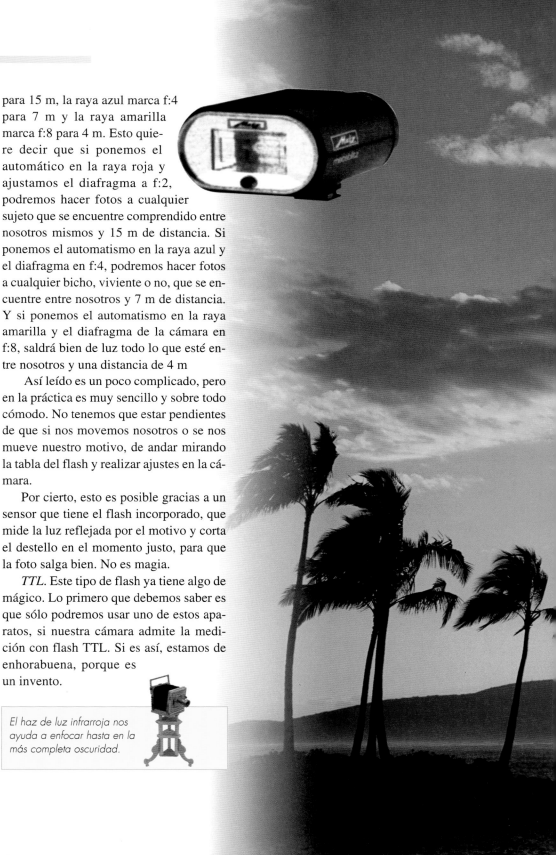

para 15 m, la raya azul marca f:4 para 7 m y la raya amarilla marca f:8 para 4 m. Esto quiere decir que si ponemos el automático en la raya roja y ajustamos el diafragma a f:2, podremos hacer fotos a cualquier sujeto que se encuentre comprendido entre nosotros mismos y 15 m de distancia. Si ponemos el automatismo en la raya azul y el diafragma en f:4, podremos hacer fotos a cualquier bicho, viviente o no, que se encuentre entre nosotros y 7 m de distancia. Y si ponemos el automatismo en la raya amarilla y el diafragma de la cámara en f:8, saldrá bien de luz todo lo que esté entre nosotros y una distancia de 4 m

Así leído es un poco complicado, pero en la práctica es muy sencillo y sobre todo cómodo. No tenemos que estar pendientes de que si nos movemos nosotros o se nos mueve nuestro motivo, de andar mirando la tabla del flash y realizar ajustes en la cámara.

Por cierto, esto es posible gracias a un sensor que tiene el flash incorporado, que mide la luz reflejada por el motivo y corta el destello en el momento justo, para que la foto salga bien. No es magia.

TTL. Este tipo de flash ya tiene algo de mágico. Lo primero que debemos saber es que sólo podremos usar uno de estos aparatos, si nuestra cámara admite la medición con flash TTL. Si es así, estamos de enhorabuena, porque es un invento.

El haz de luz infrarroja nos ayuda a enfocar hasta en la más completa oscuridad.

Pues bien, ponemos nuestro flash (con la posición TTL colocada) en la cámara, lo encendemos y... magia, la cámara se pone automáticamente en su velocidad de sincronización. No tenemos que hacer más ajustes al flash, ya que la cámara se encarga de medir la luz del flash y ordenarle que corte el destello en el momento adecuado para una correcta exposición. Podemos usar cualquier modo de exposición y programa de la cámara con el flash, ya que al haber una comunicación entre los dos (que es lo ideal para todo el mundo) se entienden y las fotos salen bien.

Lo dicho, si nuestra cámara admite estos últimos es aconsejable hacernos con uno, ya que nos simplifica enormemente la realización de la foto. Los hay con múltiples automatismos y funciones y en especial si nuestra cámara es autofoco:

– Reducción de ojos rojos (que ya sabemos lo que es).

– Sincronización a la segunda cortinilla, que consiste en que al hacer una foto a un sujeto en movimiento, éste saldrá correctamente expuesto pero con un halo en la parte de atrás que le da sensación de movimiento.

– Función estroboscópica, que consiste en que el flash emite una serie predeterminada de destellos muy seguidos (como en las discotecas). Si utilizamos una exposición muy lenta y hacemos una foto a un sujeto en movimiento con un fondo oscuro, el resultado será una especie de exposi-

Como se puede apreciar de cada imagen podemos realizar varias versiones.

ción múltiple con tantas instantáneas como destellos se hayan producido.

– Cabezales motorizados. Como hemos dicho antes, existe una comunicación entre la cámara y el flash; si usamos un objetivo zoom y nuestro flash tiene el cabezal motorizado, la cámara le dirá al flash en todo momento la focal que estamos utilizando y él se ajustará para cubrir su ángulo de visión. ¡Una pasada!

– Haz de luz infrarroja para poder enfocar hasta en la más completa oscuridad. Sí, aunque nosotros no veamos absoluta-mente nada, la cámara será capaz de «ver» gracias a la información que le da el flash por este haz y determinar la distancia a la que se encuentra el motivo que queremos fotografiar.

Más adelante comentaremos cómo iluminar correctamente con luz de flash.

• Cables disparadores

Se usan, en combinación con el trípode, para hacer largas exposiciones, minimizando la trepidación. Los hay mecánicos, que consisten en un cable de acero embutido en una camisa de tela, con un pulsador en un extremo y una rosca que se acopla a la cámara, en el otro. Algunas cámaras no admiten este tipo de ca-

El flash tiene un sensor incorporado que mide la luz reflejada.

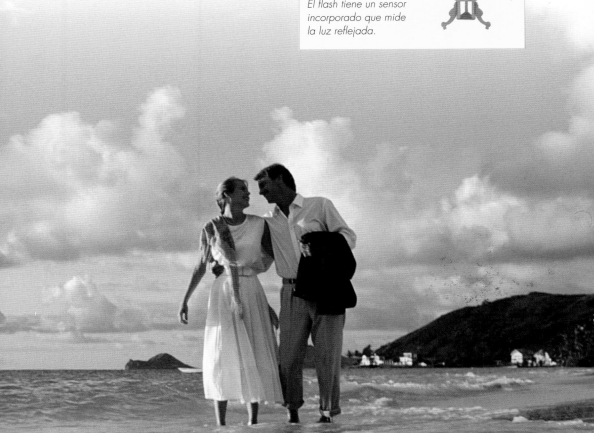

TE INTERESA...

Filtros

Los filtros se usan con fines creativos, con fines de protección de la lente frontal o para corregir la luz.

bles mecánicos y sólo se les puede acoplar uno específico de la misma marca, de tipo eléctrico.

• Filtros

Se usan con fines creativos (los de colores), con fines de protección de la lente frontal del objetivo (los transparentes UV o Skylight) o para corregir la luz (los conversores de temperatura

de color). Más adelante comentaremos su utilidad y uso.

• Fundas y bolsas

Imprescindibles para transportar el equipo adecuadamente y protegerlo del polvo, la lluvia y los golpes. Las hay de todas las formas y colores, así que no hay excusa para no tener una.

Por cierto, un consejo: si vamos a la playa deberemos meter todo en bolsas de plástico bien cerradas, ya que como se nos meta un granito de arena dentro del equipo tendremos serios problemas (eso aparte del salitre del mar que corroe los metales, como ya sabemos).

ACCESORIOS ESPECIALES

Digamos que son aquellos que sin ser totalmente imprescindibles en la bolsa de un fotógrafo, sí tienen una utilidad específica dentro de determinados campos de la fotografía. Éstos podrían ser:

• Fuelles

Es un accesorio con forma de bolsa opaca a la luz y plegable, y que se coloca entre el cuerpo de la cámara y el objetivo. Se utiliza para realizar fotos macro con grandes escalas de ampliación y precisión. Para usarlo es imprescindible el uso del trípode.

Éste es un accesorio un tanto caro y complicado de utilizar y por ser tan específico no vamos a comentar nada más de él. De todas formas, si a al-

Bolsa con distintos compartimentos para cámara, objetivos y material fotográfico.

material técnico

guien le interesa este tema, existen libros dedicados a él que lo explican estupendamente.

• Lentes de aproximación

Es una lente que se coloca delante del objetivo para ampliar la imagen. Su potencia se mide en dioptrías. Se utiliza también como una alternativa barata para hacer fotos macro. Y como es tan barato y fácil de usar, vamos a dar unos consejos sobre su uso.

Podemos poner estas lentes en cualquier objetivo o zoom que tengamos y al hacerlo veremos que nos podemos acercar al motivo a fotografiar, más que sin ellas puestas y que la imagen resulta muy ampliada. Podemos sacar detalles de lo que queramos con ellas. Para conseguir la máxima calidad en nuestras fotos deberemos cerrar al máximo posible el diafragma, para conseguir la mayor profundidad de campo (aunque tengamos que utilizar un trípode). Si no lo hacemos, veremos que los bordes de la foto saldrán desenfocados.

• Tubos de extensión

Como su nombre indica son unos tubos huecos (suelen ser juegos de tres de distintas medidas combinables entre sí), sin lentes, que se colocan entre la cámara y el objetivo con el fin de reducir la distancia de en-

Esta foto ha sido realizada con un teleobjetivo.

RECUERDA...

En este capítulo se analizan las distintas cámaras réflex desde un punto de vista práctico, su uso.

Para empezar con ello, la descripción del cuerpo y sus partes. Según el diferente funcionamiento del cuerpo las cámaras réflex pueden ser manuales, semiautomáticas y automáticas. Todas ellas tienen medición con preponderancia central.

Según el tipo de enfoque, manual o autofoco. Se hace un análisis a fondo de las cámaras autofoco. Explicando:

– Modos de funcionamiento del sistema autofoco. Puede ser continuo o único.

– Formas de medición. Puede ser promediada al centro, medición puntual o medición matricial.

– Los distintos modos de exposición: manual, prioridad de velocidad, prioridad de diafragma, programa.

– Los modos automáticos PIC: retrato, paisaje, macro, deportes–acción, nocturno.

– Después de esto, los objetivos y sus tipos. Pueden ser : variables (zoom) o fijos.

Dentro de los fijos:

– Normal. Longitud focal de 50mm.

– Gran angular. Longitud focal menor a la normal. Mayor profundidad de campo.

foque y hacer fotos de aproximación y macro.

Este accesorio, que en principio parece muy específico para hacer fotos muy de cerca y de mucho detalle, sirve también para reducir la distancia de enfoque de cualquier objetivo largo que tengamos. Por ejemplo, si tenemos un tele de 200mm y su distancia mínima de enfoque es de 2 m,

no lo podremos utilizar por debajo de esa distancia, a no ser que coloquemos un tubo de extensión. Cuanto más largo sea éste, más nos podremos acercar al motivo.

• Fotómetros de mano

Son aparatos que miden la luz, indicándonos velocidad de obturación y diafragma para una sensibilidad dada. Los normales son capaces de medir de dos formas diferentes: la primera, igual que el fotómetro de la cámara, la luz reflejada por el motivo, y la segunda, la luz incidente la que le da al objeto. Esta segunda forma de

SIGUE...

– Teleobjetivo. Longitud focal mayor a la normal. Menor profundidad de campo. Pueden ser cortos (70mm.-200mm.) y largos (300mm.-1200mm).

– Objetivos especiales: macro, variación de perspectiva, duplicadores o teleconvertidores.

– Por último, los accesorios. Hay infinidad de ellos, desde los más imprescindibles entre los que hay que hacer especial hincapié en el flash. Según su funcionamiento, el flash puede ser :

– Manual.

– Automático. Lanza el destello adecuado gracias a un sensor que mide la luz reflejada por el motivo.

– TTL. Cámara y flash están íntimamente comunicados, lo cual facilita el uso y asegura el resultado. Puede tener múltiples automatismos.

medir es la más útil de éstos aparatos, ya que podemos discriminar zonas con más o menos luz, tomar varias mediciones y hacer una media para sacar el efecto luminoso deseado.

Existen fotómetros puntuales que son capaces de medir con un grado de precisión el punto de lectura. Está claro que son aparatos con un uso muy específico y determinado.

Hay también un tercer tipo de fotómetros que son capaces de medir la luz producida por un flash: los utilizan mucho los profesionales, que utilizan éste tipo de luz en estudio.

• **Copiador de negativos y diapositivas**

Es un aparato con forma de tubo que se coloca en el cuerpo de la cámara, con una pantalla translúcida y unos carriles insertables en su extremo. En estos carriles podemos colocar las diapositivas y negativos que queramos copiar y hacer de ellos nuevas diapositivas o negativos. Es necesario la utilización de un trípode y de muy buena luz ambiente y, en su defecto, un flash.

Capítulo 5
Las películas

En el capítulo 2 explicamos ya el tema de las sensibilidades de las películas y cómo se interpretan. Ahora vamos a explicar sus características y uso.

Las películas se venden en diferentes formatos y vienen envasadas de diferentes formas: chasis de 35mm (para compactas y réflex), chasis APS de 24mm (para compactas y réflex de este formato), rollos de 120 y 220 (para medio formato), cartuchos de película (para Polaroid) y placas (para gran formato).

Podemos encontrar película en color y en blanco y negro en cada uno de los formatos antes comentados.

PELÍCULA EN COLOR

En principio, hay dos tipos de película en color y depende de lo que queramos tener: elegiremos negativo color para la obtención de copias en papel, o diapositivas para la obtención de transparencias y poder proyectarlas.

Podemos pasar las diapositivas a papel, sin grandes compli-

caciones, encargándolas a nuestro laboratorio de revelado; también es posible sacar transparencias a partir de negativos. Estos procesos son caros y se pierde algo de calidad en la copia.

Las películas para negativo color están equilibradas para dar colores naturales, con luz día (o luz natural) y luz de flash. Si las usamos con iluminación de tungsteno (bombillas), los colores saldrán amarillentos. Las bombillas dan una iluminación amarillenta, que nuestro ojo es capaz de anular, en cierto modo, pero la película no. Por eso cada vez que necesitemos hacer una foto bajo ese tipo de luz y no nos interese que la foto quede amarilla (porque hay veces que sí interesa «crear ambiente»), lo mejor será poner un flash en la cámara, o poner un filtro corrector[9] de color azul en el objetivo. De esta forma, compensaremos la dominante y saldrán colores naturales.

Con las diapositivas no ocurre lo mismo, ya que podemos encontrar película equilibrada para tungsteno y película para

TE INTERESA...

Una vez elegida la cámara más adecuada para nuestras necesidades, tenemos que cargarla con una película. Ésta tiene una sensibilidad, de la que depende que hagamos fotos con más o menos luz ambiente. En el mercado podemos encontrar película en color y en blanco y negro. De la película en color, encontramos dos tipos: negativo color y diapositivas. Y la de blanco y negro transforma los colores en gama de grises, negros y blancos. Permite una mayor interpretación de los contrastes y los tonos.

luz día. Ambas las podemos usar en las dos condiciones de iluminación, siempre que acoplemos al objetivo un filtro co-

¿Qué película usaremos?

Ni más ni menos que la que necesitemos en cada momento, en función de las condiciones lumínicas que tengamos y de los objetivos que vayamos a usar. Por tanto, en nuestra bolsa deberemos llevar películas de diferentes sensibilidades.

resultado final

rrector (azul para la película equilibrada para luz día, haciendo fotos con iluminación artificial de bombillas, y naranja claro para la película equilibrada para tungsteno, haciendo fotos con luz natural o de flash).

Algo importante que debemos saber es que las películas negativas para copias tienen mayor «latitud» que las diapositivas. A ver qué es eso. La «latitud» es la capacidad que tiene una película para absorber los errores de exposición que cometamos y con un margen de hasta dos diafragmas (esto se corrige en el laboratorio durante el positivado). Las diapositivas, al ser un proceso directo (al revelar la película sale la transparencia sin más manipulaciones), son muy sensibles a errores y no tienen esa «latitud». Claro, esto tiene sus inconvenientes, ya que nos obliga a medir con el fotómetro muy bien para conseguir una buena toma. Y tiene sus ventajas, ya que al ser un proceso directo no hay intervención posterior como en el positivado, y lo hecho así queda, de tal forma que si las diapositivas salen bien podemos estar seguros de que nuestra cámara funciona correctamente.

El primer plano del nenúfar expresa toda la belleza y el contraste que ha recogido una película en color degradada a tonos en blanco y negro, para saciar el talante creativo del fotógrafo

Una sola película no hubiera permitido el tratamiento de la imagen que nos ofrece el retoque fotográfico por ordenador.

Por último, comentar que existe un tercer tipo de película en color, de aplicaciones científicas y creativas, que es sensible al infrarrojo. Como es complicada de usar no decimos nada más.

PELÍCULA EN BLANCO Y NEGRO

Es un tipo de película que transforma los colores en gamas de grises, negros y blancos. Permite una mayor interpretación de los contrastes y los tonos. La composición cobra especial importancia. Los colores no «distraen». Las fotos «hablan».

Una ventaja que tienen estas películas sobre las de color, es que podemos revelarlas nosotros mismos en casa, con un pequeño y no muy costoso equipo (más adelante daremos unas nociones básicas de laboratorio). Haciéndolo, podremos manipular la imagen a nuestro antojo y darle un toque personal.

Por todo esto, es el soporte preferido de muchos fotógrafos, que tienen muchas cosas que decir.

Todas estas películas las podemos encontrar en el mercado con varias sensibilidades, desde 25 ISO a 1.600 ISO, y de varias longitudes, en función del número

Las películas se venden en distintos formatos.

TE INTERESA...

¿Qué es el grano? Son los miles de puntos diminutos que conforman la imagen. Los podemos observar poniendo un cuentahilos sobre una fotografía, desaparece la imagen y únicamente se ven granos, ¡es otra forma de ver las fotos!

La sensibilidad de la película se mide según la norma ISO.

de exposiciones que tengan. Cuanto menor sea el número ISO, menos sensibilidad tendrá la película y más luz hará falta para impresionarla, el grano será menor y, por tanto, tendrá mayor capacidad para reproducir los detalles. Sin embargo, cuanto mayor sea el número ISO, mayor será la sensibilidad de la película y podremos hacer fotos en condiciones más escasas de luz.

Como ya hemos visto, cada película tiene una sensibilidad determinada, indicada en grados ISO y, según lo explicado en el capítulo anterior, parece que lo ideal sería utilizar altas sensibilidades para todo y así evitar problemas de falta de luz o trepidaciones en la cámara. Pero claro, sólo es un ideal. A medida que aumentamos la sensibilidad de la película, aumenta de forma considerable el grano de la emulsión, con lo que disminuye la capacidad de ésta para reflejar los más mínimos detalles de la imagen. Esto se

RECUERDA...

En cuanto al blanco y negro, transforma los colores en gama de grises, blancos y negros. El revelado en casa es factible y asequible.

En ambos casos, la sensibilidad de la película está estrechamente relacionada con el grano.

En este capítulo se aborda el tema de las películas. Los diferentes formatos son: 35mm, 24mm, 120 y 220 (medio formato), cartuchos instantáneos (Polaroid) y placas (gran formato).

En cuanto al color, se clasifican según sean negativo color, para copias en papel, o diapositivas para proyección. Las primeras están equilibradas para luz día y las segundas pueden estar equilibradas para luz día o para tungsteno. Las películas negativas para copias en papel tienen mayor «latitud» que las diapositivas.

acentúa cuanto mayor sea la ampliación que hagamos. Entonces, ¿qué película usaremos? Pues ni más ni menos que la que necesitemos en cada momento, en función de las condiciones lumínicas que tengamos y de los objetivos que vayamos a usar. Por eso debemos llevar en nuestra bolsa películas con diferentes sensibilidades.

Caso aparte es el de los usuarios de cámaras compactas, como hemos dicho en anteriores capítulos; si los objetivos que montan no son muy luminosos (en especial las que tienen un zoom), sería conveniente y deseable usar películas razonablemente sensibles, es decir, a partir de 200 o 400 ISO en adelante.

Imagen de película en blanco y negro.

resultado final

Capítulo 6
Manos a la obra

Bueno, ya hemos visto en los capítulos anteriores los tipos de cámaras que hay en general, hemos aprendido cómo funcionan, la velocidad de obturación y el diafragma, nos hemos centrado en los dos tipos de cámara más populares (las compactas y las réflex) y hemos visto, por encima, los tipos de películas que hay. Ya sólo nos queda coger la cámara que tengamos, disparar y, a ser posible, hacer buenas fotos. Y eso es lo que vamos a intentar explicar a partir de ahora paso a paso

Por cierto, ¿tiene pilas la cámara? Sin ellas, es posible que no funcione. ¡Venga! A ponerlas.

LO PRIMERO, CARGAR LA CÁMARA

Si se trata de una réflex o compacta manual, tendremos que insertar la película en su alojamiento, meter la lengüeta por la ranura del eje situado en el lado opuesto, avanzar ésta hasta que las dos hileras de perforaciones enganchen en los piñones y cerrar la tapa. A continuación, accionaremos la palanca de arrastre y pulsaremos el disparador varias veces, hasta que nos aparezca en el contador de exposiciones en número 1. Al hacer esta operación, nos deberemos fijar que la ma-

nivela de rebobinado se mueve al accionar la susodicha palanca de arrastre. Será síntoma de que lo hemos hecho bien. No debemos olvidarnos poner la sensibilidad que corresponda.

Tanto en las réflex de última generación, como en las cámaras compactas, la carga de la película es muy sencilla. Basta abrir la tapa de la cámara, insertar la película con la lengüeta estirada hasta la marca y cerrar la cámara. El arrastre motorizado se encarga de avanzar la película hasta el primer fotograma, y el lector de código DX de poner la sensibilidad. Ya está. Fácil, ¿no?

¿Y SI ES UNA APS?

Con las compactas APS es más fácil todavía. Basta abrir el compartimento de la película, meter el chasis y cerrarlo. La cámara se encarga de lo demás.

CÓMO COGER LA CÁMARA CORRECTAMENTE

Este apartado puede parecer una tontería, pero no lo es. No nos podemos ni imaginar la cantidad de fotos que salen mal por culpa de coger la cámara de cualquier manera.

Pues eso, que no se puede coger la cámara de cualquier manera, aunque muchas veces veamos en publicidad al chico o la chica tirado por el suelo, haciendo equilibrios y disparando con una mano. La cámara la tenemos que tratar con cariño y sujetar con firmeza con las dos manos y bien plantados los pies en el suelo (o lo que sea). No son aconsejables los equilibrios inestables, ni haber realizado

TE INTERESA...

Una vez colocada la película en su alojamiento, accionaremos la palanca de arrastre y pulsaremos el disparador varias veces. Al hacer esta operación nos fijaremos que la manivela de rebobinado se mueve al accionar dicha palanca de arrastre.

un gran esfuerzo antes (el jadeo nos mueve). Una vez hecho esto, encarar el visor y pegar los codos al cuerpo (si los separamos tendremos más posibilidades de foto movida).

Ya estamos preparados para el siguiente paso.

EL ENFOQUE

COMPACTA DE FOCO FIJO

Si nuestra cámara es de las sencillas, de foco fijo, no tenemos posibilidad de enfocar. Lo único que debemos tener en cuenta es la distancia mínima a la que es capaz de hacer fotos. Para saberlo, basta leer las instrucciones de la cámara.

primeros pasos

Enfoque

El enfoque se realiza según el tipo de cámara. Si la cámara es de foco fijo no tenemos posibilidad de enfocar, es la distancia mínima la que es capaz de hacer fotos. Con las cámaras autofoco basta hacer coincidir la marca del visor con el sujeto a fotografiar. Y si la que poseemos es una réflex o compacta con enfoques manuales, hay que hacer girar el anillo de enfoque hasta que se unan las dos imágenes que vemos por el disparador.

COMPACTAS Y RÉFLEX AUTOFOCO

Con las cámaras autofoco, esto resulta muy fácil. Basta hacer coincidir la marca del visor con el sujeto a fotografiar y pulsar ligeramente el disparador.

He dicho ligeramente. Más de uno habrá disparado ya una foto.

Bien, al hacer esto, se nos encenderá una lucecita en el visor, confirmando el enfoque correcto, y si mantenemos el dedo en el disparador presionando como antes, se nos mantendrá el enfoque y la medición de la luz, aunque movamos la cámara de posición. Esta función es fundamental para poder componer nuestras fotografías y poder evitar esos horribles encuadres centrados, que tan vulgares resultan.

Con esto, ya casi podemos hacer la foto, pero antes nos deberemos plantear

No hay que desanimarse si las primeras fotos no salen perfectas

en qué modo de exposición estamos (si estamos en programa automático o manual) y medir la luz.

Si nuestra cámara no tiene programas, sólo nos quedaría encuadrar y disparar (lo veremos más adelante, en este mismo capítulo).

RÉFLEX MANUALES

Con cámaras réflex de enfoque manual, lo que debemos hacer es girar el anillo de enfoque del objetivo hasta que veamos por el visor la imagen nítida o hacer coincidir las dos imágenes del punto central.

COMPACTAS CON ENFOQUE MANUAL

Con cámaras compactas con enfoque manual y telémetro, el sistema es el mismo: hay que hacer girar el anillo de enfoque hasta que se unan las dos imágenes que vemos por el visor.

Si no tienen telémetro, entonces habrá que escoger entre uno de los símbolos, en la escala de distancias del objetivo y que representan la distancia aproximada, entre la cámara y el motivo. También pueden figurar valores que representen dicha distancia, en metros o en pies.

MEDICIÓN DE LA LUZ

Para medir la luz existente en una situación determinada, disponemos del fotómetro. Éste es un dispositivo que se encuentra dentro de la cámara y que proporciona los valores adecuados de velocidad, de obturación y diafragma.

Si la cámara es automática, o está en uno

El fotómetro sirve para medir la luz ambiente.

de los programas automáticos, transmite esta información a los mecanismos internos, para hacer la foto de inmediato.

Si la cámara es de tipo manual, estos valores son ofrecidos por medio de indicadores o luces, dentro del visor, para que podamos ponerlos antes de hacer la foto.

Si nuestra cámara es «a pedales» y no puede medir nada, nos conformaremos con leer este bonito apartado y así aprender un poco más del tema. Y es que, el saber no ocupa lugar.

CONTROL DE LA EXPOSICIÓN

Las indicaciones del fotómetro no son siempre un acto de fe. ¿Por qué? Se preguntarán muchos. Pues muy sencillo, porque son aparatos tontos, que no piensan. Están calibrados a «piñón fijo», para un tono gris estándar, iluminado de una forma determinada, de manera que la medida de la exposición sea la correcta (vamos, que de algún modo había que calibrarlo). Esto quiere decir que siempre que midamos la piel o la hierba, al ser tonos medios, la exposición saldrá correcta.

Pero, por suerte no todo es gris en esta vida. ¿Qué ocurrirá si lo que tenemos delante para fotografiar es un «matrimonio» entre una pantera negra y un oso polar? La luz que incide sobre los dos será la misma, pero la reflejada no. Si hacemos la foto, el fotómetro intentará conseguir un tono medio (el calibrado que hemos explicado antes) entre las dos luces reflejadas, de tal forma que el oso polar saldría de color grisáceo. El fotómetro se ve engañado por la mayor luz reflejada del oso y le asigna menor cantidad de luz, es lo que se llama subexposición (en este caso oso subexpuesto).

¿Cómo lo solucionamos? Pues haciendo la medición de la luz, en un tono medio, que entienda la cámara, por ejemplo la mano o la tierra (siempre que reciba la misma luz), y con la medición que nos dé, la bloqueamos en la cámara y ya podemos encuadrar y disparar la foto a la «pareja feliz».

Con el compensador de exposición conseguimos regular las diferencias de medida que se dan en los distintos elementos de la imagen.

Esto lo podemos hacer con todas las cámaras que dispongan de algún dispositivo para medir la luz, bien sea manual o automática.

Otra forma de solucionarlo es haciendo uso del compensador de exposición, que es un dispositivo que muchas de las cámaras actuales tienen incorporado (para saber si nuestra cámara lo tiene, basta leer las instrucciones). Con este artilugio, lo que podemos hacer es obligar a la cámara a subexponer o sobreexponer, en uno o varios diafragmas, sobre la medida que haya tomado el fotómetro. De esta forma, podemos corregir las diferencias de medida, que se dan en motivos muy contrastados. Por ejemplo, al retratar de cuerpo entero a un paisano sobre el fondo blanco de una pared, incrementaremos en uno o dos pasos el compensador (lo que en el visor aparece como +1 o +2) para que la foto no quede subexpuesta, ya que el fotómetro será engañado por el fondo blanco de la pared.

Otro caso muy típico es el de las fotos a contraluz. El fotómetro se ve deslumbrado por el sol (o la fuente de luz que tengamos de fondo) y mide el tono medio como puede. El resultado es que el motivo que tengamos delante saldrá oscuro. Para solucionarlo, como antes, pondremos el objetivo pegado al motivo o sujeto, mediremos las indicaciones del fotómetro y las retenemos. Ya nos podemos alejar,

La simplificación de la composición es la clave de las buenas fotos

componer a contraluz y disparar. La foto saldrá bien expuesta, aunque el fondo salga ligeramente velado. Otras soluciones serían usar el compensador de exposición incrementándolo en 1,5 o 2 pasos o utilizar el flash de relleno. El resultado será correcto en todos los casos.

Todo esto es cuestión de práctica. No hay que desanimarse si las primeras fotos no salen perfectas. Si nos fijamos cómo lo hicimos la primera vez que salió mal, podremos corregir nuestros errores.

Después de tanta explicación, ya casi estamos listos para apretar el disparador, pero todavía no lo vamos a hacer. Quedan más cosas que aprender.

VER LAS IMÁGENES

Las buenas fotografías se obtienen observando a nuestro alrededor, intentando captar ese instante mágico que nunca se vuelve a repetir. El secreto consiste en adiestrar el ojo a través del visor de la cámara, aunque no se vaya a fotografiar nada. Se puede practicar incluso sin cámara, usando las manos para hacer un recuadro, como hemos visto tantas veces hacer a los directores de cine.

El foco del ojo se ajusta con tal rapidez, de objetos cercanos a objetos lejanos, que todo parece igualmente enfocado; en cambio, la cámara sólo enfoca un plano del motivo. En consecuencia, es el fotógrafo quien selecciona, con el encuadre, la composición y la profundidad de campo, los objetos y elementos que registrará la película y éstos serán los que configuren el mensaje fotográfico.

Una regla básica es «menos es más», es decir, hay que simplificar al máximo

los elementos que componen la imagen para que ésta resulte impactante y sugerente. Hay que recordar que nuestro ojo es capaz de discernir y abstraer un objeto de un conjunto abigarrado de ellos, la cámara no, y el resultado puede ser un «batiburrillo» ininteligible.

¿Cómo lo solucionamos? Con la composición, el encuadre, con el movimiento de la cámara y el uso de la focal adecuada (si podemos). Ya lo habíamos dicho antes...

¡Hay que moverse! Buscar encuadres y tratar de eliminar todo aquello que distraiga la atención del motivo que pretendemos fotografiar. ¿Cuántas veces hemos visto fotos preciosas estropeadas por un cubo de basura inoportuno o un poste de la luz? Y sobre todo, ¿quién no ha visto un coche estropeando un ambiente de lo más bucólico?

Aparte de todo esto, también podemos jugar con los colores o con la ausencia total de ellos, si usamos película de blanco y negro.

LA COMPOSICIÓN

Como hemos dicho antes, la simplicidad es la clave de las buenas fotos. Hay que eliminar todo lo que estorbe o no aporte nada interesante a nuestra fotografía. A continuación, tenemos que «colocar» los objetos o sujetos en el lugar ade-

Contraluz

Si fotografiamos un motivo que está delante del sol o de la luz principal, se llama fotografía a contraluz. Este tipo de foto es muy atractiva y suele crear un ambiente romántico. Las puestas de sol son un magnífico recurso natural para los contraluces.

TE INTERESA...

Definiremos la composición como la forma de ordenar los elementos que constituyen una imagen: la proporción y la distribución de líneas y masas, de personas o cosas dentro del encuadre.

cuado del encuadre, según la importancia que los queramos dar.

Si se trata de un grupo de personas o cosas, basta con llenar el encuadre eliminando lo que estorbe.

Si se trata de una o dos personas, o cosas, la cuestión se complica un poco (no mucho). Existe la tendencia natural a centrar, sobre todo por culpa de los sistemas autofoco (que tienen el sensor de enfoque, en el centro), y esto es un error muy común.

El encuadre de la imagen es, además, el marco del motivo a fotografiar

Hay que evitar en lo posible este tipo de composición, así como las simetrías, que no suelen decir nada (salvo casos muy especiales).

¿Y cómo lo hacemos entonces? Aplicando uno de los principios más antiguos de la composición clásica: la regla de los tercios.

LA REGLA DE LOS TERCIOS

Consiste en dividir el encuadre, en tercios horizontales y verticales. Todo lo que coloquemos sobre las líneas imaginarias que se forman adquieren una fuerza visual especial, siendo los puntos de intersección los de máxima atención y es en ellos donde debemos colocar el o los motivos principales de nuestra fotografía.

LAS LÍNEAS

Ya que estábamos hablando de líneas, vamos a seguir con ellas. De igual forma que hemos imaginado unas líneas para encuadrar la imagen, también podemos abstraer a los sujetos que estamos fotografiando y convertirlos en líneas. Una vez hecho esto, comprobaremos que la imagen que estamos viendo por el visor

primeros pasos

no es más que un conjunto de líneas rectas y curvas. Nuestra labor al componer no es más que la de intentar conjugar todos estos elementos, para llegar a un resultado armonioso, si es lo que queremos.

O todo lo contrario, crear inestabilidad, jugando con las líneas, porque ése va a ser nuestro mensaje.

EL ENCUADRE

Nos queda decidir el tipo de encuadre: horizontal, panorámico (los que puedan) o vertical. Decidir adecuadamente es fundamental, ya que será el «marco» del motivo que estamos fotografiando. Por eso debemos ser cuidadosos, a la hora de hacer la foto, de sujetar bien la cámara, horizontal o verticalmente, para que no se nos «caiga» el horizonte. Eso da sensación de inestabilidad y además queda horroroso. Es como si en una casa vemos un cuadro torcido, nuestra primera reacción es de desasosiego y tendemos a colocarlo bien. No es por manía, sino porque este detalle puede anular nuestra composición.

Por otra parte, el tipo de encuadre unido a la abstracción de líneas de objetos de su interior se supone que transmiten un efecto psicológico, sobre el que está observando la imagen final. El formato horizontal y las líneas horizontales transmitirían estabilidad.

El vertical y líneas verticales: poder, tensión, dignidad, etc.

Las líneas diagonales: inestabilidad y desequilibrio.

Las figuras geométricas que forman estas líneas, a su vez sugieren diversos estados psicológicos: el triángulo, equilibrio.

El rectángulo horizontal: estabilidad, etcétera. Más o menos eso dicen los libros sobre la psicología de la imagen.

Con todo lo visto hasta ahora, podemos resumir que en la composición intervienen tres elementos básicos: el formato del marco, el sujeto principal y el espacio que le rodea.

Hay que procurar equilibrar en la imagen el «peso» de estos tres elementos, salvo que queramos decir algún mensaje con la preponderancia de uno de ellos.

TE INTERESA...

Antes hablábamos de reglas y, como tales, pueden ser transgredidas en un momento dado, en función de lo que queramos hacer. En el caso de que exista la más mínima duda en la forma de componer, merece la pena hacer varias fotos con las distintas alternativas que se nos ocurran. Luego en casa, una vez reveladas, podremos valorar la mejor toma y aprender sobre nuestros propios errores.

En la composición, hay otro punto importante cuando se fotografían personas o animales: es la dirección de su mirada. Debemos colocarles de tal forma que siempre quede más espacio libre hacia donde está mirando, es decir, procuraremos colocar al sujeto en una de las líneas imaginarias de la regla de los tercios y mirando hacia las líneas libres. Si no lo hacemos así, cuando tengamos la foto en nuestro poder nos dará la sensación de que al sujeto retratado le falta aire, que se ahoga contra el marco de la imagen.

EL PUNTO DE VISTA

Si nos movemos con la cámara, observaremos cómo cambia la perspectiva del motivo que estamos fotografiando, según sea nuestra posición. No es lo mismo mirarlo de frente que de costado, que desde arriba o desde abajo. Las líneas imaginarias del sujeto (lo que habíamos dicho antes) cambian.

Si jugamos con la óptica, veremos que cambian más todavía. Un objetivo gran angular las exagera, multiplica y distorsiona, creando puntos de fuga y perspectivas muy sugerentes. Un teleobjetivo las simplifica y aplana la composición, permitiéndonos centrarnos en el motivo sin más distracciones.

LA PROFUNDIDAD DE CAMPO EN LA COMPOSICIÓN

Ya hemos explicado anteriormente este concepto (en el capítulo 2, «Un poco

Es complicado reflejar en una foto la belleza de todo lo que vemos.

Colores complementarios

El color es, de todos los elementos fotográficos, el que provoca un impacto visual más directo. Para fotografiar un motivo determinado, como una rosa, tenemos que tener en cuenta los colores enfrentados, como el verde y el magenta, que se llaman complementarios y son los que contrastan más entre sí.

de técnica»), ahora es el momento de aplicar toda esa teoría en nuestra composición.

Con la profundidad de campo podemos difuminar los fondos del espacio que rodea al motivo principal, para acentuar la importancia de éste, o tratar que tanto el motivo principal como el fondo salgan nítidamente enfocados. ¿Qué dice? Venga, a repasar un poquito lo que se dijo antes, que si no no nos vamos a enterar.

PENSANDO EN COLOR

De todos los elementos fotográficos de composición, el color es uno de los que provoca un impacto visual más directo.

Ciertas combinaciones de color pueden resultar armoniosas, mientras que otras resultan llamativas y hasta discordantes. El círculo cromático es una representación de los colores del espectro: rojo, naranja, amarillo, verde, azul y púrpura. Los colores enfrentados, como el verde y el magenta, el azul y amarillo o el rojo y cian, se llaman complementarios y son los que contrastan más entre sí.

Un mismo color se puede dar en diferentes grados de saturación, según tengan o no blanco en su composición.

Los colores en la naturaleza los veremos más o menos saturados, según el brillo que tengan. Por eso, en un día nublado veremos los colores más saturados, porque no reflejan los rayos del sol y no tienen brillos. El mismo efecto conseguimos al usar un filtro polarizador (veremos sus características más adelante).

Los colores influyen en la conducta de los hombres, produciendo diferentes sensaciones sobre nuestros estímulos sensoriales y cultura.

El *rojo* es un color estimulante que produce calor.

El *verde* produce una sensación tranquilizadora. Es un color relajante.

El *azul* da sensación de frescor. Es un color frío.

primeros pasos

El *amarillo* es un color alegre y cálido. Representa al sol.

El *negro* es un color que, según la cultura occidental, se asocia a algo triste. Combinado con otros colores, sirve para aumentar el contraste.

El *blanco* se relaciona con la pureza en la cultura occidental y con el luto en la oriental.

Con todo esto, podemos crear imágenes impactantes, combinando los colores complementarios o sugerir estados de ánimo, usando básicamente determinados colores monocromos, líneas y volúmenes.

PENSANDO EN BLANCO Y NEGRO

La fotografía en blanco y negro pone de manifiesto la expresividad de las formas, los volúmenes y las líneas frente al realismo del color. En ciertas circunstancias, el trabajar en blanco y negro elimina las distracciones que producen los colores (y más si éstos son anodinos), sobre todo en fotografía documental.

Para trabajar bien con este material, hay que cambiarse el «chip» que tenemos dentro y transformar los colores que estamos viendo por el visor, en una escala de grises, pasando por el blanco y negro. No todos los fotógrafos, incluso los más experimentados, son capaces de trabajar al mismo tiempo con color y blanco y negro debido al cambio tan radical de sensibilidad.

Uno de los problemas más frecuentes es que colores de similar intensidad y tan distintos en color, como el rojo y el verde, aparecen casi con el mismo gris, en blanco y negro. Lo mismo ocurre con otros colores y la solución que tenemos, si queremos diferenciarlos, es usar filtros de corrección (más adelante se explican).

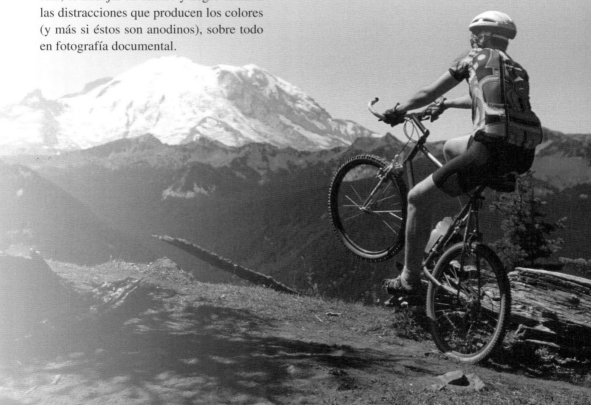

TE INTERESA...

La fotografía en blanco y negro pone de manifiesto la expresividad de las formas, los volúmenes y las líneas, como este retrato que fue realizado en los principios de la fotografía.

El blanco y negro nos brinda la oportunidad de centrarnos en la composición, en las líneas, en las formas puras, en la expresión de un retrato. Trabajando con este material, debemos cuidar al máximo la iluminación, las sombras y los contrastes.

Hacer buenas fotos en blanco y negro es tan difícil como hacer arte y tan fácil como apretar el disparador al motivo adecuado, en el momento preciso. Y no es imposible para nadie. Cuando lo logramos la satisfacción es increíble.

MOTIVOS FOTOGRÁFICOS

Hay infinitos o más motivos que son fotografiables y como describirlos todos

puede ser un poco largo, pues nos conformaremos con unos cuantos, de andar por casa, accesibles a todo el mundo y que, por otra parte, suelen ser los que vienen preprogramados en algunas cámaras automáticas. Por otra parte, sabiendo hacer éstos, sabremos hacer casi cualquier tipo de fotografía.

INSTANTÁNEAS

Son el tipo de fotografías que se toman de forma espontánea y sin preparación de algún acontecimiento o viaje. Para conseguirlo, deberemos pasar lo más inadvertidos posible y para ello utilizaremos la focal más larga que tengamos. De esta forma, conseguiremos fotos de expresiones de la gente que, al no sentirse observada, mostrará su lado más natural. Si no dispusiéramos de estas focales largas, no nos quedará más remedio que meternos dentro de la acción o acontecimiento y participar de él, mientras hacemos nuestras fotos. Tanto si usamos teleobjetivo como si usamos otra focal más corta, deberemos cargar la cámara con película de alta sensibilidad y procurar utilizar diafragmas cerrados, para conseguir la máxima profundidad de campo y así asegurarnos los enfoques dudosos. De esta forma, nos podremos concentrar más en la acción y menos en los ajustes técnicos.

RETRATOS

Si queremos sacar una foto a un amigo, familiar o a nuestra novia, lógicamente querremos que salga lo mejor posible. Para ello, tendremos que actuar con naturalidad, sin agobiar y procurando no for-

Retratos

Para realizar un retrato correcto, el objetivo debe hallarse al mismo nivel que el rostro a retratar y deberemos enfocar siempre a los ojos (éstos son el punto de atención de una foto). Pero cuidado con la posición de la luz, pues si es luz frontal ésta es muy dura y obliga, casi siempre, a cerrar los ojos.

zar la situación. Una vez que hemos conseguido, más o menos, su consentimiento para hacerle la foto, tendremos que buscar un fondo adecuado, a ser posible sugerente y, si no, lo más neutro posible y ver qué condiciones de luz tenemos para actuar en consecuencia. Posibilidades:

• **Estamos en un exterior**

Según sea la hora del día en la que nos encontremos, tendremos mejor o peor

luz. A ver qué es esto: la luz del amanecer es bastante buena, pero da unas tonalidades azuladas en nuestra foto por la gran cantidad de luz ultravioleta que hay; la luz del mediodía es muy fuerte y da unas sombras muy intensas, y la luz del atardecer da tonalidades anaranjadas y es de las más bonitas para este tipo de fotos.

La luz del sol puede iluminar a nuestro modelo desde tres posiciones:

– La luz frontal es muy dura, da sombras muy fuertes y obliga a nuestro modelo a guiñar los ojos.

– La luz lateral es dramática si es fuerte, es apropiada para fotos con carácter.

– La luz posterior o contraluz es problemática si no medimos bien, como ya vimos anteriormente en un ejemplo.

Deberemos medir la cara de la persona reteniendo los valores que nos indique la cámara y luego componer. También podemos utilizar el compensador de exposición, para solucionar el problema.

Bien, con todo esto, lo ideal es fotografiar a nuestro modelo bajo sombras suaves o cuando el cielo esté nublado y con la luz del atardecer, pues da una tonalidad a la piel muy bonita y favorecedora. Así conseguiremos evitar los guiños y las sombras marcadas en el rostro.

De todas formas, hay dos sistemas para suavizar las sombras duras en un día muy

La luz del atardecer es de las más bonitas para fotos de exterior.

soleado. La primera, sería utilizar un reflector blanco (puede ser un papel o una pared), colocado de forma que refleje algo de luz en la zona de sombras. La segunda, y probablemente la más cómoda, sería utilizar el flash de nuestra cámara para rellenarlas.

Las cámaras compactas más avanzadas disponen de la función de flash de relleno, basta activarla y disparar. Ella sola hace las correcciones necesarias para que la exposición sea correcta.

Si disponemos de una réflex con flash incorporado, al tener medición TTL bastará con activarlo en cualquier programa que estemos y ella se encargará del resto.

Una vez controlado el tema de la luz, elegiremos la focal más adecuada, según lo que queramos hacer.

Para un retrato de cuerpo entero, bastaría un objetivo de 50mm en adelante.

Es muy importante la posición de la cámara. Para realizar un retrato correcto, el objetivo debe hallarse al mismo nivel que el rostro a retratar. Así se evitarán molestas deformaciones, salvo que deseen crearse expresamente.

Luz natural y artificial

En estas dos fotografías podemos apreciar la diferencia al realizar una toma con luz artificial (izquierda) y con luz natural (derecha).

Con luz artificial deberemos utilizar película de alta sensibilidad y trípode para asegurarnos una buena foto. En el exterior la luz debe ser lo más uniforme posible.

Otra cosa importante. Al realizar un retrato, sea cual sea el objetivo que se utilice, deberemos enfocar siempre a los ojos. Los ojos del modelo son el punto de atención hacia el que se nos va la vista al ver una foto. Si éstos están desenfocados, habremos estropeado una bonita foto. Una pena.

Para hacer primeros planos, deberemos utilizar preferiblemente objetivos medio largos (estos objetivos aplanan y tienen muy reducida su profundidad de campo) y utilizar el diafragma más abierto que podamos, con el fin de reducir al máximo la profundidad de campo. De esta forma, el sujeto saldrá nítidamente enfocado y el fondo que le rodea saldrá borroso. Por otra parte, al utilizar estas focales largas conseguiremos que nuestro modelo no se sienta cohibido por la cámara y pueda posar relajadamente.

Y hablando de posar, hay que procurar que nuestro modelo se sienta cómodo, darle conversación para crear un ambiente distendido y decirle que coja algo con las manos para que se distraiga. Nosotros deberemos movernos alrededor suyo, con el fin de encontrar su mejor ángulo y de evitar fondos indeseables.

Otra cosa: si nuestra cámara tiene un programa específico para retratos, lo podemos poner tranquilamente, ya que ella sola pondrá los parámetros que hemos recomendado (lo ideal es que sepamos lo que hacemos y por qué).

• Y si estamos en un interior

Pues todo lo dicho anteriormente, en cuanto a la forma de colocar al modelo y a los objetivos recomendados sirve. Puede cambiar algo, en función del tipo de iluminación que tengamos.

LUZ NATURAL

Si la luz que tenemos es la que proviene del exterior, a través de una ventana o puerta, procuraremos aprovecharla

primeros pasos

colocando a nuestro modelo cerca de ellas intentando que la luz que reciba sea lo más suave y uniforme posibles. Al encuadrar, debemos intentar no sacar mucha ventana o puerta, ya que al venir la luz de ellas engañará al fotómetro de nuestra cámara y la foto saldrá subexpuesta. También podemos usar el flash de relleno o utilizar el compensador de exposición.

LUZ ARTIFICIAL

Si utilizamos película en blanco y negro, no tendremos problemas con este tipo de iluminación. La única cosa a tener en cuenta es que deberemos utilizar película de alta sensibilidad y trípode debido a la baja potencia de las bombillas domésticas. Ya podemos colocar a la señora Mari Pili, sentada en un sillón entre dos lámparas, mientras teje calceta y conseguiremos un magnífico retrato.

Si utilizamos película negativa en color, la cosa cambia, ya que las bombillas caseras dan una iluminación amarillenta. Para corregir esa dominante, deberemos usar un filtro azul 80-A en el objetivo que estemos utilizando. También, como en el caso anterior, utilizaremos película de alta sensibilidad y un trípode para que no nos salgan movidas las fotos.

Especial cuidado hay que tener cuando hacemos fotos en color, bajo la iluminación de tubos fluorescentes, ya que lo más probable es que nos salgan con una tonalidad verdosa. Existen filtros correctores para este caso, aunque lo mejor es intentar evitar los tubos apagándolos y utilizar otra fuente de luz. Si no fuera del todo posible, existen películas en color de alta sensibilidad con las cuales es posible corregir medianamente el problema a la hora del revelado.

También podemos utilizar película para diapositivas, equilibrada para luz tungsteno, y el problema de las dominantes y de los filtros habrá desaparecido

LUZ DE FLASH

Digamos que es el tipo de luz que utilizan los fotógrafos profesionales más a menudo para hacer retratos. Es controlable (siempre que tengamos medios), está equilibrada para luz día (con lo que no hacen falta filtros correctores) y su alta potencia nos permite disparar casi a pulso (en función del objetivo que tengamos puesto).

Bueno, después de todo esto, debemos intentar no disparar el flash directamente a la cara de nuestro modelo (la señora Mari Pili), ya que debido a su alta potencia nos achicharrará la foto y saldrá

con los ojos rojos. Y otra cosa, debemos procurar separar a nuestro modelo de la pared del fondo, pues de esta manera evitaremos que salga en la foto su sombra proyectada.

Lo ideal sería rebotar el flash (siempre que éste lo permita) contra el techo o la pared (muy importante: debe ser blanca o de lo contrario reflejará el color de la pared que tengamos) y, en su defecto, utilizar el reductor de ojos rojos del flash, siempre que dispongamos de él. De esta forma, conseguiremos una iluminación suave y uniforme. De cualquier forma ampliaremos este tema de la iluminación más adelante.

PAISAJES

Ésta es una de las técnicas más difíciles y, a su vez, la que da más satisfacción al que la practica. Es complicado, y a veces decepcionante, reflejar en una foto la belleza del paisaje que estamos viendo.

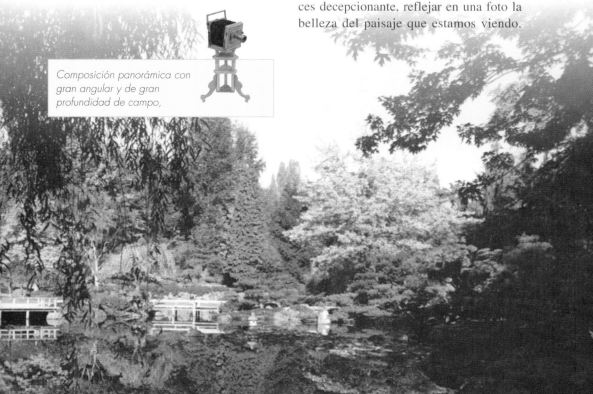

Composición panorámica con gran angular y de gran profundidad de campo,

RECUERDA...

Desde los inicios del capítulo hemos explicado cómo hacer fotos paso a paso.

· Lo primero, comprobar las pilas y cargar la cámara. En las cámaras manuales la operación es manual y hay que poner la sensibilidad ISO. En las de última generación y APS la carga y el ajuste de la sensibilidad son automáticos.

· Se enseña a coger la cámara correctamente. Ante todo estabilidad y firmeza.

· A continuación el enfoque. En las autofoco hay que hacer coincidir las marcas del sensor con el motivo, apretar ligeramente el disparador y en-

cuadrar. En las manuales, girar el anillo de enfoque del objetivo hasta que lo veamos nítido. Y antes de disparar, unas consideraciones previas:

– La medición de la luz. En las automáticas, la cámara da instrucciones a los mecanismos internos. En las manuales, hay que hacer los ajustes recomendados por el fotómetro.

– El control de la exposición. Hay que fijarse cuál es el motivo principal y medir sobre él y no sobre el fondo, ya que el fotómetro puede ser engañado. Hay que medir el tono medio para conseguir una buena exposición en temas contrastados.

Por esta razón, debemos intentar abstraer lo que realmente nos impresiona de lo que estamos viendo, para luego intentar plasmarlo en la fotografía. ¿Es el cielo? ¿Es el mar? ¿Son las nubes? ¿Es el color? ¿Son las formas? Son muchas las preguntas que nos tenemos que hacer antes de hacer la foto. Una vez que nos hayamos contestado y sepamos cuáles son los elementos más importantes que consideramos fotografiables, deberemos elegir la focal adecuada. Quizás lo más bonito es una pequeña porción de todo lo que estamos viendo, entonces elegiremos un teleobjetivo o un zoom. Si se trata de todo, todo, entonces deberemos escoger la focal más corta que tengamos.

El uso del trípode es imprescindible para evitar el movimiento en algunas imágenes

Para una panorámica, pondremos el gran angular (ya vimos que este objetivo exagera la perspectiva y tiene una gran profundidad de campo), formato panorámico (si disponemos de él) y siempre el diafragma más cerrado (f:16, f:22, etc.) para conseguir la máxima nitidez en todo el fotograma y no perder detalle alguno de nuestro paisaje.

Cuando utilicemos teleobjetivos, en función de lo que queramos hacer, podremos jugar con los diafragmas y la profundidad de campo para dar más o menos importancia a lo que estamos viendo. No nos libramos del trípode al usar estos objetivos, si no queremos que nuestras fotos salgan movidas.

Una vez elegido el tipo de objetivo, deberemos cuidar al máximo la composición, colocando los elementos que consi-

deramos más importantes en el lugar adecuado (ya hemos visto cómo hacerlo antes) y cuidar muy mucho dónde y cómo colocamos el horizonte. No vaya a ser que después de haber hecho esa foto tan preciosa del mar, resulte que al ver la foto parezca que se nos va a caer el agua por un lateral y nos mojemos.

NOCTURNAS

Para este tipo de fotografías es aconsejable el uso de película de alta sensibilidad, por dos razones: la primera es que reduciremos los tiempos de exposición y captaremos la luz ambiente casi sin necesidad del trípode (dependiendo de la focal que utilicemos y del diafragma); la segunda es que, en caso de usar el flash, conseguiremos con este tipo de película un mayor alcance.

Las compactas automáticas de última generación pueden contar con uno o varios modos de ajuste, para fotos con poca luz o nocturna. Así que, a leerse otra vez las instrucciones de nuestra cámara. En ellas está indicado cómo utilizar estos modos y en qué casos se usan.

Con una réflex tendremos que hacer los ajustes nosotros, haciendo caso de los valores que nos indique el fotómetro y cuidando que ninguna luz fuerte le engañe (los fotómetros son muy tontos y es fácil engañarlos). A pesar de poner película de alta sensibilidad, es fácil que haga falta el trípode y, en su defecto, apoyaremos la cámara en algún lugar estable. Será conveniente realizar varias exposiciones, variando el diafragma para asegurar una buena toma.

Es posible el uso del flash (y a veces conveniente), pero debemos estar atentos

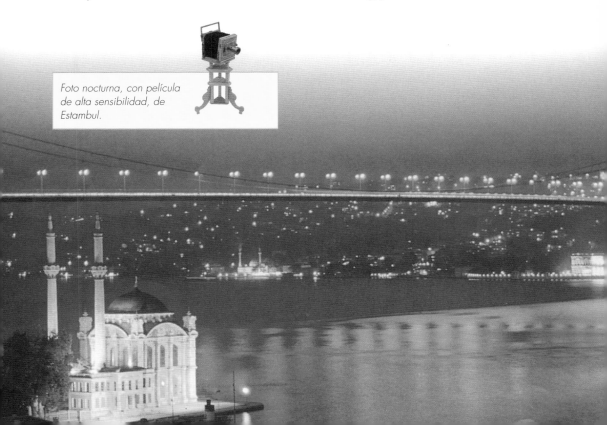

Foto nocturna, con película de alta sensibilidad, de Estambul.

al alcance real del destello, en función de la película que pongamos.

Si el flash es TTL, no hay problema. Ajustamos una velocidad igual a la de sincronización (leer las instrucciones de la cámara) o menor, ponemos el diafragma y disparamos. La cámara se encargará de cortar el destello en el momento adecuado. Si no tiene control TTL, haremos igual que antes: pondremos una velocidad igual o menor que la de sincronización y el diafragma que nos indique el flash para la distancia a la que se encuentre el motivo.

FOTOS DE COSAS PEQUEÑAS: MACRO

Con este tipo de fotografías lo que pretendemos siempre es sacar una pequeña porción o detalle de un objeto y, a ser posible, con la máxima calidad (por ejemplo, sellos de nuestra maravillosa colección, monedas con su roña, etc.).

Pues manos a la obra. Queremos máxima calidad, entonces usaremos una película de sensibilidad baja (de grano extrafino) que nos asegure una fiel reproducción de todos los detalles. A continuación, colocaremos la cámara sobre un

trípode (¿a que es útil este cacharro?) y pondremos nuestro objetivo en el modo macro. Nos aseguraremos de que disponemos de una buena luz, que no dé brillos indeseables sobre nuestro objeto. Cerraremos al máximo el diafragma, para conseguir una gran profundidad de campo, y dejaremos que la cámara decida qué velocidad pone. Enfocar y disparar.

Mejor lo haríamos si pudiéramos contar con un verdadero objetivo macro, que está corregido ópticamente, para hacer este tipo de fotos y si contáramos con un flash anular especial para esto (su iluminación es uniforme y no da sombras).

Digamos que está hiperresumido este tema (hay libros enteros sobre la macrofotografía), pero lo esencial está dicho.

VIAJES

La mayoría de los aficionados deciden hacer fotografías cuando se van de vacaciones, normal; quieren reflejar en las fotos todo lo que han visto para poder enseñarlo a sus familiares y amigos. Pero ocurre, a veces, que los resultados, tan ansiosamente esperados, no responden al entusiasmo con que fueron tomadas las

RECUERDA...

· Ver las imágenes. Menos es más.

Hay que buscar la simplicidad de la imagen y eliminar lo que sobre mediante la composición:

– Elegir el formato del marco.

– Hacer uso de la regla de los tercios, colocando el sujeto principal en las líneas imaginarias.

– Equilibrar el «peso» del motivo y del fondo que le rodea.

– Elegir el punto de vista a base de moverse y de jugar con la óptica.

– Controlar la profundidad de campo para resaltar lo más importante.

– Jugar con los colores para provocar el impacto visual, trabajando con película de negativo en color.

– Resaltar las formas y la composición trabajando con blanco y negro y cuidando al máximo la iluminación.

fotos. ¿Y por qué? Pues, normalmente, por fallos tontos fácilmente subsanables si hubiera habido un mínimo de previsión. Así que vamos a planificar un viaje y ver todo lo que tenemos que preparar.

• Planificación

Los viajes nos brindan la oportunidad de practicar con todos los temas fotográficos: paisajes, retratos, reportajes, acción, etc. Con tanto tema a la vista, deberemos saber de antemano y un poco por encima con lo que nos vamos a encontrar: informarnos con guías, panfletos turísticos o personas que ya hayan estado en el lugar.

Una vez que tenemos los dientes bien largos, vamos a preparar el equipaje.

• Preparación del equipaje

Es el momento de decidir lo que nos llevamos de viaje y lo que dejamos. Todo depende, de adónde vamos y del peso que estemos dispuestos a cargar, de forma permanente (sobre todo para los usuarios de cámaras réflex). Vamos a hacer un pequeño listado de material:

• Usuarios de cámaras compactas

– Libro de instrucciones de la cámara (volver a leerlas).

– Película en cantidad y de varias sensibilidades (200, 400 y 800 ISO). Es preferible comprarla antes que durante el viaje, ya que es muy probable que adonde vayamos sea más cara o no tengan de la sensibilidad que queramos. Para ir sobrados, de-

beremos prever el gasto de un rollo de 36 exposiciones al día. Para que no nos abulten tanto en el equipaje, una idea es quitarles el embalaje de cartón y quedarnos sólo con los botecitos de plástico. Los deberemos marcar con una pegatina, para poder identificar a simple vista el tipo de película de la que se trata.

– Es el momento de comprobar el estado de las pilas y de comprar un repuesto, por si se nos acaban.

– Coger un pequeño trípode para exposiciones largas y también poder incluirnos en la foto a nosotros mismos.

– Bolsas de plástico para proteger la cámara del agua y la arena –los peores enemigos de nuestras cámaras.

– Factura de la cámara, si pensamos salir al extranjero (no se os había ocurrido, ¿verdad?).

– Apuntar en un papel el número de serie y modelo de cámara, para denunciar en caso de robo, y guardarlo a buen recaudo separado de nuestra cámara.

– Y, por supuesto, la cámara con su funda.

RECUERDA...

· Elegir el motivo fotográfico:

– En las instantáneas es recomendable usar películas sensibles, cerrar diafragma y concentrarse en la acción más que en los ajustes técnicos.

– Retratos: cuidar las condiciones de luz. Enfocar siempre a los ojos. Abrir diafragma para conseguir poca profundidad de campo. Usar objetivos medios a largos.

– En exteriores, la luz frontal es dura, la lateral dramática y la posterior nos da contraluz.

Lo ideal es la luz suave o intentar suavizar las sombras, con reflectores o flash de relleno.

– En interiores se puede combinar la luz natural con la artificial de tungsteno y de flash. Con tungsteno solo y usando película de negativo color, es necesario usar filtro corrector. Usando el flash, sólo cuidar de separar al modelo del fondo y separarlo de la cámara y/o rebotarlo a la pared o techo.

– En paisajes, escoger la focal, cerrar diafragma, cuidar la composición y la línea de horizonte.

• Usuarios de cámaras réflex

- Libro de instrucciones de la cámara, bien repasado.
- Película en cantidad, de varias sensibilidades (50, 100, 400, 800 ISO) y, como antes, deberemos comprarla con antelación, ante la previsible escasez del material que queramos. Una pregunta que debemos hacernos: ¿vamos a disparar negativo color, diapositivas o blanco y negro? Deberemos valorar los pros y los contras de cada tipo de película. Las copias en color se pueden enseñar muy fácilmente y se pueden hacer duplicados de forma económica. Las diapositivas proyectadas son más vistosas, más impresionantes y de colores más reales; además, son más económicas que los negativos color con sus copias. La pega está en que hacer copias es muy caro y que hay que reunir a todo el mundo, para hacer una proyección en condiciones. El blanco y negro es impactante y sugerente y para algunos motivos va mejor que el color. Su pega está en que hoy día su procesado es más complicado y caro que el de color (a no ser que lo hagamos nosotros mismos). Ante la duda... deberemos coger unos cuantos carretes de todo, por si acaso. Podemos también quitarles el embalaje de cartón y marcar con una pegatina los botecitos de plástico, para que no abulte tanto.
- Coger el flash y comprobar el estado de las pilas. Comprar un paquete de repuesto.

Los filtros

Son lentes de cristal que producen una imagen más natural. Los hay de cuatro clases: ultravioletas, son transparentes; sky light, con un ligero color rosa; de densidad neutra, que reducen la cantidad de luz, y polarizador, que satura los colores.

– Objetivos. Con un par de zoom (28-80mm y 80-200mm) podemos abarcar todas las situaciones fotográficas que nos podamos encontrar.
– Accesorios como filtros, portafiltros, parasoles, cable disparador, cable para el flash, etc.
– Bolsas de plástico para proteger nuestro equipo del agua y la arena.
– Trípode para hacer exposiciones prolongadas y salir nosotros mismos.
– Un monopode puede ser interesante por su ligereza y para poder utilizar focales largas, sin trepidación.
– El cuerpo de la cámara y si son dos, mejor. De esta forma, podremos hacer fotos con distintos tipos de película sin tener que esperar a acabar el carrete. Por pedir que no quede, ¿no?
– Facturas de los objetivos, flash y cuerpo(s) si salimos al extranjero.
– Apuntar en un papel los números de serie de todo el material que tengamos, para poder denunciarlo en caso de robo, y guardarlo, junto con las facturas, en un lugar seguro.
– Bolsa de transporte o mochila, para llevar todo el material.

CONSEJOS DE CARA AL VIAJE

Si vamos a hacer el viaje en avión, deberemos saber que todos los aeropuertos del mundo disponen de control de equipajes por rayos X para ver quién transporta armas o explosivos. Los rayos X que se utilizan para el equipaje que facturamos son más potentes que los que se utilizan para el equipaje de mano, que llevamos a la cabina. Por eso es conveniente llevar toda la película con nosotros y pedir al agente que haga una revisión ocular. Lo normal será que no nos hagan caso y que tengamos que meter todo en la cinta de inspección, pero, por intentarlo, no perdemos nada. Los rayos empleados en estas cintas no son muy potentes, pero su efecto es acumulativo: cinco pasadas por cinta de inspección son capaces de dañar una película de sensibilidad normal, así que, si vamos a coger muchos aviones, quizá nos interese revelar por el camino parte de nuestros carretes.

Las fundas que venden en los comercios «anti-rayos X», para guardar las pe-

RECUERDA...

Elegir el motivo fotográfico (continuación):
- En nocturnas, usar películas de alta sensibilidad para captar la luz ambiente. Posiblemente sea necesario el uso del trípode. Se puede usar el flash si está el motivo dentro de su alcance.
- Para hacer macro lo ideal es usar un objetivo específico y película de baja sensibilidad para captar los detalles. Cerrar al máximo el diafragma para conseguir profundidad de campo.
- Viajes. Es esencial la planificación y la preparación del equipo. Se dan recomendaciones y consejos.

- Acción/deportes. Se recomienda usar película de alta sensibilidad y velocidades altas para congelar el movimiento.
- Se citan otros efectos para simular velocidad como el «barrido» y el «golpe de zoom».

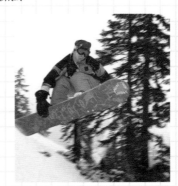

lículas que están hechas con plomo, no sirven de mucho, ya que el inspector al verlas por la cinta, las verá opacas y subirá la intensidad de la radiación para poder ver lo que hay en su interior.

Una vez que estemos en el lugar de nuestro destino, deberemos tener especial cuidado con nuestro equipo: llevarlo siempre con nosotros, no dejarlo nunca en la habitación del hotel, eliminar de la bolsa cualquier etiqueta de marcas comerciales que indiquen que tenemos un equipo valioso, no dejarlo nunca en el coche solo, etc.

CONSEJOS PARA HACER LAS FOTOS

Siempre que podamos, utilizaremos la luz ambiente, es más natural y atractiva que la del flash (salvo que lo utilicemos como luz de relleno, para suavizar sombras).

Las primeras horas del día y los atardeceres ofrecen generalmente resultados más atractivos.

El mal tiempo no es excusa para no hacer fotos, muchas veces las nubes y la lluvia añaden un encanto especial.

Debemos evitar, en lo posible, hacer postales: las compramos y acabamos antes. Procuraremos incluir en nuestras fotos una referencia personal, es decir, haremos posar a nuestros familiares y amigos junto a los monumentos y paisanos del lugar. Al

Antes de iniciar un viaje repasar el libro de instrucciones de nuestra cámara

primeros pasos

principio no se dejarán, pero luego, con el tiempo, cuando vean las fotos, se alegrarán de haber salido.

En la gran mayoría de los museos no se pueden hacer fotos con flash ni con trípode, pero sí que las podemos hacer sin estos accesorios. Es conveniente preguntar y no perder la oportunidad de hacer buenas fotos dentro del museo.

Por último, disfrutar del viaje y hacer muchas fotos, probando encuadres y vistas. No sabemos cuándo vamos a volver, así que, a no ser tacaños con la película.

ACCIÓN-DEPORTES

Las cámaras que disponen del modo «deportes», en alguno de sus programas, lo que hacen es poner la máxima velocidad de obturación que le permita la sensibilidad de la película puesta. Esto es porque los ingenieros que las hacen «suponen» que lo que queremos hacer, siempre que hacemos fotos de deportes o de acción, es congelar la imagen. Bien, esto es cierto casi siempre y lo haremos así muchas veces. Pero también podemos hacer cosas distintas, como veremos más adelante. No se pierdan el próximo capítulo de «técnica avanzada».

A lo que íbamos, para hacer fotos de deporte es recomendable utilizar película de alta sensibilidad (la estamos haciendo polvo) y prever la utili-

zación de focales largas para aislar la acción en un momento determinado. También es conveniente la utilización de un monopode (nos dará más movilidad que un trípode) para evitar las trepidaciones.

¿Ya lo tenemos todo? Ahora a buscar el mejor sitio para colocarnos, encuadrar y disparar.

Muy fácil, claro. Pero se mueven muy deprisa y no nos da tiempo de enfocar.

Hay un truco para solucionar esto. Es intentar prever la acción y fijar el enfoque a un punto determinado, por donde se suponga tienen que pasar; cerrar lo más que podamos el diafragma, para conseguir la mayor zona nítida posible, conservando una buena velocidad de obturación para poder congelar la acción, y esperar. Funciona.

A continuación, vamos a dar unas nociones para la realización de algunos efectos especiales, que se pueden aplicar muy bien a este tema.

EL MOVIMIENTO, EFECTOS ESPECIALES

• Fotos congeladas
En el punto anterior ya hemos hablado de cómo congelar el movimiento usando una velocidad de obturación elevada, pero hay más formas, como veremos a continuación.

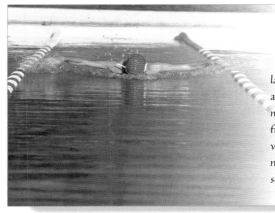

Fotos congeladas

El truco consiste, aparte de usar pelícu-la de alta sensibilidad, en intentar prever la acción, fijar el enfoque en un punto aproxi-mado por donde va a pasar, cerrar el dia-fragma y poner una velocidad acorde con la velocidad del motivo (por ejemplo, para un nadador bastaría una velocidad de 1/30 de segundo para congelar su movimiento).

• En función de la dirección del sujeto

Un sujeto que se acerque o se aleje de nosotros es más fácil de registrar nítida-mente que uno que se cruce rápidamente por nuestro lado. En el primer caso, po-dremos utilizar una velocidad de obtura-ción menor y dispondremos de mayor tiempo para hacer la composición. Única-mente deberemos prever el lugar apro-ximado por donde va a pasar para en-focar, cerrar el diafragma y poner una velocidad acorde con la velocidad del motivo que se acerca o aleja. Por ejem-plo, para una persona que se acerca andando, bastaría una velocidad de 1/30 de segundo para detener su movimiento. Para un ciclista bastaría 1/60 de se-gundo.

Si el sujeto se mueve en diagonal, con respecto a nosotros, tendremos que au-mentar la velocidad de obturación un poco, pero no tanto como cuando se nos cruza. Los mismos ejemplos para la per-sona que va andando en diagonal: deten-dremos su movimiento con 1/60 de se-gundo y si se mueve perpendicular, con

1/125 de segundo. Para el ciclista que va en diagonal, 1/125 de segundo y si va perpendicular, 1/250 de segundo.

• Fotos congeladas con flash

El destello del flash es extraordinaria-mente corto, del orden de 1/10.000 a 1/25.000 de segundo. Estas velocidades no las puede conseguir nuestra cámara, pero el trasto ese que tenemos en nuestra bolsa y que nos abulta tanto, sí. Basta con acoplar el flash, poner en nuestra cámara la velocidad de sincronización del flash, el diafragma adecuado (en este sentido vale todo lo dicho anteriormente cuando hablábamos de fotos nocturnas) y a bus-car motivos cotidianos para «congelar». Podemos detener así el movimiento de una gota de agua, de una fuente o el batir de alas de una mosca. Es chulo el sis-tema.

• Barridos

Con este efecto podemos congelar el motivo en movimiento, sacando el fondo movido, consiguiendo un efecto de velo-cidad. ¿Cómo se hace esto? Pues movien-

do la cámara mientras hacemos la foto. Ahora explicaremos cómo.

No tenemos más que fijarnos en un jardinero, mientras barre las hojas caídas de los árboles. Planta los pies paralelos, coge la escoba firmemente y hace un giro de cadera, barriendo todo en un semicírculo. De derecha a izquierda o al revés, ¡da igual!

Para hacer un buen barrido fotográfico, haremos lo mismo. Plantamos los pies paralelos, cogemos la cámara firmemente y hacemos un giro semicircular, siguiendo el motivo en movimiento y disparando más o menos a la mitad de recorrido, sin dejar de movernos (muy importante esto último, ¡no lo olvidéis!: la foto no termina con el disparo, hay que continuar el recorrido del motivo en movimiento hasta acabar el giro).

La velocidad de obturación que debemos poner será más bien lenta, del orden 1/60 de segundo o menos. Cuanto mayor sea la velocidad de motivo y menor sea nuestra velocidad de obturación, mayor será la sensación de velocidad en nuestra foto.

Hay que tener cuidado con el diafragma, ya que probablemente este efecto lo hagamos en un día soleado y tengamos cargada en la cámara una sensibilidad media (100 o 200 ISO). Si bajamos la velocidad, al estar más tiempo el obturador abierto, el fotómetro recomendará aperturas de diafragma muy cerradas y es posible que nos salgamos de escala y marque sobreexposición.

Si ocurre esto, deberemos poner en el objetivo un filtro de densidad neutra. Lo que hace este filtro es reducir la cantidad

de luz que entra a la película, sin desvirtuar los colores. Los hay de varias densidades, es decir, que pueden «añadir» uno o varios diafragmas.

Otra solución es prever lo que vamos a hacer y cargar en la cámara película de baja sensibilidad, por ejemplo 50 ISO.

Podemos hacer barridos de muchos motivos, como coches de carreras, ciclistas, tiovivos, niños trotones, etc., y son el tipo de fotos que, como nos salgan bien, dejamos al personal impresionado. No hay que desanimarse con las primeras fotos fallidas. Es una cuestión de práctica y de fe. Se puede hacer, de veras.

• Golpe de zoom

Este efecto es una variación sobre el mismo tema. Se trata de fabricar una ilusión de movimiento de algo estático (o no) y que está frente a nosotros. La técnica es parecida a la de antes. Sujetamos la cámara firmemente con un zoom, ponemos una velocidad de obturación baja y encuadramos al sujeto enfocado. Mientras movemos el zoom de una focal a otra, disparamos el obturador, sin dejar de hacerlo. Lo podemos hacer en los dos sentidos de la focal (acercando o alejando la imagen). Los resultados son sorprendentes y muy efectistas.

¿Y si lo combinamos con un flash...? ¡Probadlo!

El barrido inferior se ha conseguido siguiendo al aventurero en movimiento y disparando la cámara a la mitad del recorrido sin dejar de movernos.

Capítulo 7
Técnica avanzada

FILTROS

Los filtros fotográficos son unas lentes de cristal o de resina óptica que se colocan delante del objetivo con el fin de cambiar la luz que llega a la película, para producir una imagen más natural, más espectacular o simplemente distinta.

Los filtros pueden ir montados en un aro de metal, que se enrosca al objetivo (los hay de todos los diámetros), y pueden ser rectangulares. Estos últimos se colocan en unas monturas especiales que permiten desplazarlos hacia arriba o hacia abajo y son capaces de albergar hasta tres filtros juntos, jugando así con la superposición de colores.

Existen filtros específicos para película en color y para blanco y negro. Si bien es cierto que algunos pueden ser usados de una forma indistinta, con un tipo u otro de película, como vamos a ver a continuación:

FILTROS DE USO MIXTO PARA PELÍCULA EN COLOR Y BLANCO Y NEGRO

• Filtros ultravioleta

Absorben la radiación ultravioleta (rayos UV), por lo que reducen la neblina de los paisajes lejanos, aumentando el detalle. Al ser transparentes, son filtros que se

pueden dejar permanentemente en el objetivo para protegerlo de suciedad y arañazos. No alterará nuestras fotos.

• Filtros *sky light*

Son filtros transparentes, con un ligero tono rosa. Absorben ligeramente la luz ultravioleta y compensan la ligera dominante azul de las primeras horas del día. Al igual que los anteriores, se pueden dejar permanentemente montados en el objetivo para protegerlo.

Como habréis comprobado, no hay una diferencia radical entre ambos. Es muy recomendable que tengamos uno de ellos permanentemente en nuestro objetivo, ya que por mucho que lo mimemos, incluso en el momento de limpiarlo, podemos arañarlo con un insignificante granito de arena. Si ocurre esto, siempre será mejor que sea el filtro el que se arañe, ¿no crees?

• Filtros de densidad neutra

Reducen la cantidad de luz en 1, 2 o 3 pasos o valores de diafragma, que entra a través del objetivo sin afectar al equilibrio de color ni al contraste. En el capítulo an-

TE INTERESA...

Filtros de uso mixto:

· Ultravioleta. Absorben los rayos ultravioletas, son transparentes y se pueden dejar en el objetivo para su protección.

· Skylight. Absorben los rayos ultravioletas y corrigen la dominante azul del amanecer. Son ligeramente rosas. Se pueden dejar en el objetivo.

· Densidad neutra. Reducen la cantidad de luz sin afectar a los colores. Existen grados.

· Polarizador. Oscurece el cielo, satura los colores, funciona como un filtro de densidad neutra y reduce los reflejos no metálicos.

portafiltros

terior, cuando hablábamos de los barridos, ya los comentamos, indicando su utilidad cuando teníamos cargada la cámara con película muy sensible, en una escena muy iluminada, usando velocidades lentas y también cuando utilizamos diafragmas muy abiertos, para evitar la sobreexposición.

• Filtro polarizador

Se trata de un filtro de color gris, más bien oscuro, con una montura giratoria (ahora veremos para qué sirve). Puede actuar también como filtro de densidad neutra, reduciendo la luz que entra por el objetivo en 1,5 a 2 puntos. El polarizador es además un filtro «mágico», ya que reduce los reflejos de las materias suspendidas en el cielo (la neblina) y de las superficies no metálicas, como el cristal

Esta escena ha sido realizada con un filtro polarizador.

o el agua, saturando los colores. El filtro oscurece el azul del cielo y se acentúa más este efecto cuando giramos el filtro sobre su montura y la cámara forma un ángulo de 90° con respecto a los rayos de sol. El resultado son fotografías con colores intensos y sin brillos ni reflejos molestos. Si podéis conseguir uno y mirar a través de él es una experiencia divertida y, como hemos dicho, «mágica».

FILTROS PARA PELÍCULAS EN COLOR

Antes de explicar estos filtros, nos conviene aprender el concepto de temperatura de color.

Nuestro ojo es capaz de registrar como luz blanca casi todo tipo de luces, como fluorescentes, de una vela, bombillas, etc. Es decir, somos capaces de abstraer los colores como son realmente, sin importar de qué forma están iluminados. Las películas

en color no son capaces de esto y están normalmente equilibradas para luz del día o luz de tungsteno con unas temperaturas de color determinadas.

Los científicos han definido el concepto de temperatura de color «como la medición del contenido en azul o en rojo de una fuente luminosa, expresada en grados Kelvin. Esta temperatura es a la que habría de calentar un cuerpo negro teórico, para que emitiese una luz exactamente igual a la de la fuente luminosa».

Con esto, ya podemos saber entonces que tanto el sol como una bombilla o la luz de una vela producen varios colores, según la temperatura a la que esté luciendo la fuente luminosa. El sol de mediodía, en un día despejado, luce a 5.500 °Kelvin (que es a la temperatura de color a la que están equilibradas las películas en color); la luz de una bombilla de tungsteno de 100 vatios luce a 2.800 °Kelvin y es de color rojizo; la luz que hay antes de que salga el sol puede llegar a los 15.000 °Kelvin y es azulada.

Con esto, vemos que la temperatura de color funciona al contrario de nuestras nociones de frío o calor. A mayor temperatura más frío es el color, y al contrario.

Ahora ya podemos pasar al tema de los filtros.

• Filtros de corrección de color

Son de color anaranjado o azulado, según sea el efecto deseado, y lo hacen alterando la temperatura de color. Lo principal que debemos saber es que los filtros de co-

lor ámbar-anaranjado reducen la temperatura de color y los filtros de color azulado, la aumentan.

• Filtros de conversión del color

Son los que se utilizan para adaptar tipos específicos de película de color a fuentes luminosas de temperatura de color diferente y conocida. Vienen graduados con números y letras, indicando su mayor o menor corrección.

La película en color para luz día está equilibrada para funcionar a 5.500 °Kelvin, que son los que tiene la luz del sol al mediodía y la luz de flash. Si la queremos utilizar con iluminación de bombillas caseras, deberemos utilizar un filtro azul 80 A. Si

son focos halógenos de 1.000 vatios o focos fotográficos (Photo-floods), con el 80 B nos bastará.

Para convertir una película equilibrada para tungsteno (sólo se comercializan para diapositivas) a luz día, usaremos el 85 B de color ámbar.

• Filtros de equilibrio de la luz

Como hemos dicho antes, la película en color está equilibrada a 5.500 °Kelvin y da una respuesta neutra cuando nos encontramos con sol de mediodía. Si hacemos fotos al amanecer, la luz será azulada y si las hacemos al atardecer rojiza. Podemos emplear filtros para corregir estas dominantes y así conseguir colores más natura-

FILTRO DE CONVERSIÓN PARA PELÍCULA EN COLOR		TEMPERATURA DE COLOR	FUENTE LUMINOSA
Luz de día: 5.50 °K	Tungsteno: 3.20 °K		
	85	20.000	
		10.000	Cielo azul, luz reflejada en la nieve.
		8.000	Neblina.
		7.000	Cielo cubierto.
Ninguno	85 B	6.000	Flash electrónico.
		5.500	Sol de mediodía.
		4.800	Fluorescente luz día.
80 D		4.200	Luz de Luna.
80 C	85 C	3.800 3.700	Fluorescente blanco cálido.
80 B	85	3.400	«Photo-floods».
80 A	Ninguno	3.200	Tungsteno de 500 vatios.
		2.800	Bombilla de 100 vatios.
		2.000	Atardecer/amanecer
		1.800	Luz de velas.

Largas exposiciones

En la fotografía con formaciones nubosas con poca luz o en días brumosos, estaremos obligados a usar un trípode debido a las largas exposiciones. Usaremos un filtro rojo intenso, pues es el más adecuado para reflejar las formaciones de nubes, y deberemos cerrar el diafragma todo lo que admita nuestra cámara.

les. Estos filtros se gradúan siguiendo sutiles cambios de color y un juego completo incluye diez o más filtros amarillos (serie 81) y azules (serie 82).

La forma de usarlos correctamente sería empleando un medidor de la temperatura de color, pero como este aparato es carísimo e inalcanzable para un aficionado medio, lo mejor será emplear el método de ensayo-error, y con la práctica y el «ojímetro» conseguiremos resultados más que satisfactorios.

En la página anterior hemos confeccionado una tabla con los filtros correctores que debemos poner en el objetivo para equilibrar la luz existente a la temperatura de color de 5.500 °K, que es a la que están graduadas las películas de negativo color y diapositivas para luz día.

FILTROS PARA PELÍCULA EN BLANCO Y NEGRO

La película normal, para blanco y negro, es de tipo pancromático, es decir, es sensible a todas las colores del espectro y los traducen a una gama de tonos grises, desde el blanco al negro. Los filtros se emplean para lograr un rendimiento más real de los valores tonales de los colores o para exagerar el contraste con fines especiales. Su funcionamiento es el siguiente: aclaran su propio color, oscureciendo su complementario más que a los demás. Por ejemplo, un filtro de color rojo aclara todo lo que sea de su color y oscurece los azules y los verdes.

Conviene estudiar el concepto de temperatura de color para usar los filtros correctamente

Todos los filtros modifican la luz que entra en la cámara y la cantidad de exposición extra que se precisa depende de cada filtro y se conoce como factor de éste.

La mayoría de los filtros tienen indicado el factor, que es un número seguido de una X. Un filtro de factor 1 X no necesita una exposición adicional, pero uno de factor 2 X necesita un aumento de un diafrag-

FILTROS CORRECTORES Y DE CONTRASTE	EFECTO SOBRE LA PELÍCULA EN BLANCO Y NEGRO	UTILIZACIÓN
AMARILLO CLARO: 1 1/2 X	Aclara el amarillo, oscurece el azul y traspasa ligeramente la neblina.	Oscurece ligeramente los tonos del cielo en los paisajes. Fotos más claras en días de neblina.
AMARILLO: 1 1/1 X	Aclara el amarillo, oscurece el azul y aclara ligeramente el verde.	Aumento de contraste entre las nubes y el cielo azul.
VERDE/AMARILLO: 2 X	Aclara el amarillo y verde, oscurece el azul y disminuye el rojo.	Paisajes, retratos en exteriores por corregir los tonos de la piel y escenas de playa.
VERDE: 3 X	Aclara el verde, oscurece el rojo, el azul y ligeramente el naranja.	Fotografías con mucho verde, como un prado. Retratos en exteriores por corregir los tonos de la piel y aclarar el follaje del fondo contra un cielo más oscuro. Destaca el bronceado.
AZUL CLARO: 1 X	Aclara el azul y ligeramente el azul verdoso. Oscurece el rojo.	Retratos con luz artificial. Suprime los tonos rojizos de la iluminación y corrige los tonos de la piel.
AMARILLO INTENSO: 2 1/2 X	Aclara el amarillo y el naranja. Oscurece el azul.	Añade contraste entre cielo y nubes.
ANARANJADO: 5 X	Aclara naranja y rojo, ligeramente el amarillo pero oscurece azul y verde. Traspasa bien la neblina.	Paisaje, arquitectura. Destaca el detalle del grano y textura de la madera.
ROJO CLARO: 4 X	Aclara rojo y naranja, oscurece azul y verde. Traspasa niebla y neblina.	Aumenta el contraste y traspasa la neblina. Bueno para paisajes brumosos, muebles y edificios.
ROJO INTENSO: 10 X	Aclara naranja y rojo, oscurece el azul y casi lo ennegrece así como el verde. Traspasa bruma y niebla.	Máximo contraste para paisaje con cielo muy predominante. Buenos para puestas de sol, formaciones de nubes impresionantes. Fotografía en días brumosos.
AZUL: 5 X	Aclara azul, turquesa y violeta. Oscurece rojo, amarillo y algo el verde.	Resalta el efecto de la neblina. Da misterio a la fotografía en días de bruma.
VERDE: 6 X	Aclara el verde y amarillo verdoso. Oscurece el rojo, naranja y algunos azules.	Aclara el follaje de los árboles. Bueno para fotografías de bosque, da más detalle a las hojas y a otros sujetos verdes.

para expertos

ma. Lo mejor es consultar las instrucciones del filtro para averiguar cuál es el incremento de exposición que le debemos dar. Si nuestra cámara tiene fotómetro incorporado, ella sola hace las correcciones necesarias cuando le colocamos un filtro en el objetivo.

Para mayor claridad, hemos confeccionado una tabla (véase página anterior) con los filtros correctores y de contraste, para blanco y negro, con sus efectos y aplicaciones.

FOTOGRAFÍA CON POCA LUZ

En el anterior capítulo, en el epígrafe de fotos en interiores y nocturnas, ya dimos unas nociones de cómo hacer este tipo fotos. Ahora vamos

Para fotografiar con poca luz, necesitamos un trípode para sujetar la cámara, debido a las largas exposiciones necesarias.

a profundizar en el tema dando algunos consejos para el aficionado inquieto.

LARGAS EXPOSICIONES.
FALLO DE LA LEY DE RECIPROCIDAD

En fotografía de paisajes naturales o urbanos con poca luz, es decir en horas crepusculares o nocturnas, estaremos obligados a utilizar un trípode o a sujetar la cámara de forma muy estable debido a las largas exposiciones que nos recomienda el fotómetro. Si a esto añadimos que, para conseguir una mayor profundidad de campo, deberemos cerrar el diafragma todo lo que admita nuestra cámara, nos encontraremos que tendremos que utilizar exposiciones de varios segundos.

TE INTERESA...

Si disponemos de una réflex de arrastre manual, que no tiene dispositivo para exposiciones múltiples, hay un método muy sencillo para convertirla. A saber:

Antes de hacer la primera foto debemos tensar la película, accionando la manivela de rebobinado. A continuación, hacemos la primera foto, de forma normal. Ahora viene el meollo de la cuestión. Con una mano, sujetamos la manivela de rebobinado y con la otra, apretamos el botón de desembrague (el que usamos para rebobinar la película) y accionamos la palanca de arrastre. De esta forma montamos el obturador sin pasar la película de fotograma y podemos hacer tantas exposiciones múltiples como queramos.

Es sabido que por cada punto que cerremos el diafragma, lo compensamos usando una velocidad el doble de lenta. Por ejemplo, si el fotómetro nos indica, para una sensibilidad de película 200 ISO, como exposición correcta un diafragma f:4 y una velocidad de 1/2 segundo, el resultado debería ser teóricamente el mismo que disparar a f:22 y 15 segundos de exposición, pero no lo es.

Las películas están diseñadas para dar una exposición correcta, dentro de una gama de velocidades comprendidas entre 1/4.000 a 1 segundo. Cuando se exceden estos valores, la película empieza a perder sensibilidad, es lo que se llama fallo de la ley de reciprocidad. Para compensar este defecto, tendremos que abrir el diafragma para proporcionar más luz a la película, nunca incrementar la exposición, porque si no lo que hacemos es agravar el problema.

Según el fabricante de la película, el incremento de exposición puede ir de 1/2 diafragma para 4 segundos a 2 diafragmas para 30 segundos de exposición. Lo mejor es experimentar y hacer pruebas con varios diafragmas, en incrementos de 1/2 y no ser tacaños con la película.

• Fotografiar la Luna

Podemos fotografiar a la Luna llena o el paisaje que le rodea, pero es casi imposible registrar en el mismo fotograma las dos cosas a la vez correctamente debido a la diferencia de contraste que hay entre ellos. Pero en esta vida todo tiene solución, menos... ya sabemos qué.

La solución será hacer una doble exposición, si nuestra cámara lo permite (las réflex modernas pueden o algunas compactas): una a la Luna y otra al paisaje (puede ser el mismo u otro).

Modo de hacerlo: ponemos en la cámara el dispositivo de exposiciones múltiples, indicando que vamos a hacer dos. Hacemos la primera a la Luna llena, que puede fotografiarse, dándole una exposición de 1/125 y f:8 para una sensibilidad de 100 ISO y podemos usar una focal larga para agrandar su tamaño y hacerla más espectacular. Debemos fijarnos dónde colocamos la Luna en el encuadre, para que con la siguiente exposición no se nos solape. A continuación, hacemos la segunda exposición, poniendo en la cámara una focal corta, por ejemplo un gran angular; medimos para el paisaje, cerrando bien el diafragma para conseguir profundidad de campo; componemos la imagen, para que la Luna quede bien colocada (la de la primera foto, ahora debemos evitar fotografiar de nuevo a la Luna), y disparamos. Es cuestión de práctica, como todo, pero los resultados son espectaculares.

• Fotografiar las estrellas

Para hacer un paisaje repleto de estrellas y que salgan como las vemos, como puntos luminosos en el firmamento, deberemos utilizar película de alta sensibilidad de 400 ISO, objetivos muy luminosos (f: 3,5 o mayores) y esperar a una noche de Luna llena. Si no contamos con objetivos luminosos y sólo disponemos de un zoom de apertura máxima f:4, deberemos probar con películas más sensibles, del orden de 800 o 1.600 ISO.

Por otro lado, podemos hacer espectaculares fotos manteniendo una exposición prolongada de las estrellas. Veamos cómo hacerlo.

Manteniendo una velocidad de exposición prolongada se pueden conseguir fotos impresionantes.

Técnicas de iluminación

Con flash. Es aconsejable separarlo de la cámara y rebotarlo en paredes o techos. Cuidado con los colores de estos últimos, pues pueden reflejarse.

La iluminación mixta (flash/luz día). Da un efecto más natural. Se puede mezclar con la de tungsteno.

La artificial de tungsteno es muy controlable. Si se usa para película de negativo color, es necesario el uso de filtros correctores.

Montamos en la cámara un objetivo gran angular, con película de 100 ISO y diafragma f:5,6 en una noche sin Luna, repleta de estrellas. Encuadramos de forma que, aparte de cogerlas, cojamos algún motivo de referencia, como una casa o un árbol en una esquina, y ponemos la velocidad de obturación en posición «B» (abierto) durante una hora o más; veremos que los resultados son realmente espectaculares. Observaremos que los puntos luminosos que formaban las estrellas se han convertido en líneas circulares, que giran alrededor de un punto, la estrella Polar. Esto es debido a que la cámara impresiona el recorrido de la Tierra al girar sobre sí misma y en torno a la estrella Polar.

Y cómo no, todo es cuestión de práctica y de hacer pruebas y más pruebas.

TÉCNICAS DE ILUMINACIÓN

Ya hemos visto cómo realizar fotografías con poca luz, empleando el trípode y una velocidad de exposición prolongada. Ahora vamos a ver cómo podemos iluminar de forma artificial el motivo al que queremos hacer la foto, para que los resultados sean lo más profesionales posibles.

ILUMINACIÓN CON FLASH

En el capítulo anterior hemos dado unas nociones básicas sobre la utilización del flash, ahora vamos a profundizar.

Las imágenes realizadas con el flash frontal son duras y artificiales, en especial en los retratos; resultan muy desfavorecedoras, ya que tienden a aplanar los rasgos del sujeto. Además, podemos sacarle con los ojos rojos, que tampoco quedan muy bonitos.

Existen dos formas de solucionar este problema. La primera consiste en separar el flash de la cámara, conectándolo a ella por medio del cable de sincronización y de un alargador (que deberemos adquirir aparte) para poder tener margen suficiente de movilidad. A continuación, deberemos sostenerlo por encima y a un lado de la cámara, enfocando al modelo, pero mante-

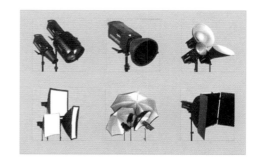

Distintos tipos de focos.

niendo un ángulo con la cámara. De esta forma conseguiremos crear sombras que den volumen, aunque la luz seguirá siendo muy dura. Esto también lo podemos arreglar poniendo un papel de seda en la cabeza del flash, cuidando de no tapar con él a la célula que corta el destello (si es automático). Con esto habremos conseguido suavizar la luz, imprimiendo volumen.

Si nuestra cámara tiene medición TTL, las conexiones que hagamos deberán ser de tal forma que sigamos conservando este tipo de medición. De esta manera, la cámara se encarga de cortar el destello en el momento preciso.

La otra forma de suavizar la luz es separando el flash y rebotándolo al techo o a la pared. Para ello es necesario que el flash tenga una cierta movilidad del cabe-

zal. Deberemos formar con la cabeza del flash un ángulo de unos 45°, con respecto al eje de la cámara y el modelo, enfocando al techo o pared. A continuación, ajustaremos el flash, de tal manera que utilice toda su potencia de destello, ya que el recorrido de la luz ahora va a ser mucho mayor que el de antes. La luz viajará del flash al techo y de éste al modelo. Por esto es importante no rebotar en superficies que están muy altas o lejanas, si no disponemos de un flash muy potente. Otra cosa que podemos hacer es fabricarnos la superficie de reflexión con una plancha de «corcho blanco», no cuesta mucho una y es fácil de mover.

Algo a tener en cuenta es el color de las paredes o techos que elijamos para rebotar, ya que reflejarán la luz del color que éstos tengan, y si trabajamos con película

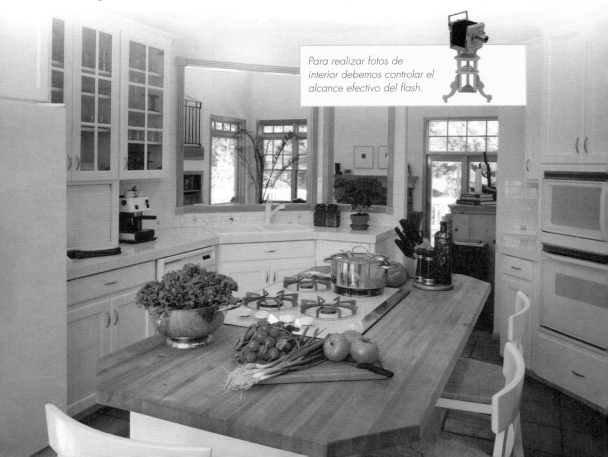

Para realizar fotos de interior debemos controlar el alcance efectivo del flash.

en color nos dará dominantes no deseadas.

Importante. Deberemos alejar a nuestro modelo del fondo que tengamos para evitar, en lo posible, las sombras proyectadas por nuestro flash.

ILUMINACIÓN MIXTA

Podemos combinar la luz ambiente con la de nuestro flash, consiguiendo así fotografías de aspecto más natural.

En un interior, nos podemos encontrar con varias iluminaciones, como pueden ser la natural del sol, a través de una ventana o puerta, y la que proviene de la iluminación artificial de las lámparas que haya en la habitación. Podemos combinar la una o las dos con la de nuestro flash. Por otra parte, siempre que hagamos fotos en un interior y tengamos en foco alguna lámpara, es conveniente encenderla, pues da ambientación y calidez a la imagen final.

La forma de hacerlo es medir con la cámara la luz existente y fijar en ella los valores que nos da, en cuanto a velocidad de obturación y diafragma; a continuación, nos fijaremos en la tabla de exposiciones que tiene el flash y lo colocaremos a la distancia del sujeto que recomiende para los valores medidos. Si estamos rebotando la luz en una pared o techo, deberemos medir la distancia del flash a éstos y de ellos al sujeto.

Pongamos un ejemplo. Nuestro modelo se encuentra sentado en un sillón al lado de una ventana. Tiene una mesilla, con una

Nuestro ojo es capaz de registrar como luz blanca casi todo tipo de luces

> ## RECUERDA...
>
> El concepto de temperatura de color y el uso de los filtros de:
>
> · Corrección de color, que son amarillos o azulados y cambian los colores del ambiente.
>
> · Conversión de color que adaptan las películas a la temperatura de color de su emulsión.
>
> · Equilibrio de luz, que sirve para conseguir la temperatura de 5.500 °K.
>
> · Filtros para blanco y negro, son de colores y funcionan aclarando el suyo, oscureciendo el de su complementario.

lámpara al otro lado. La luz que entra por la ventana es suave y pasa a través de unos visillos. Nosotros al encuadrar, vemos que la lámpara se puede incluir en la imagen ya que es bonita, así pues la encendemos. Ahora debemos medir la luz para el encuadre de medio plano que hemos elegido y fijamos los valores en la cámara f:4 y velocidad 1/60 para una sensibilidad de 100 ISO. A continuación, cogemos nuestro flash y vemos la tabla de exposiciones. Para un número guía 30 y una sensibilidad de 100 ISO, nos indica que para usar un diafragma f:4 deberemos poner el flash a una distancia de 7 m del motivo. Pues eso haremos. Como lo vamos a rebotar en el techo, lo colocamos de tal forma que el recorrido de la luz mida aproximadamente esos 7 m, cuidándonos de acercarlo lo más

posible al techo. Y ya está, podemos disparar.

Si disponemos de un flash TTL, no es necesario hacer todos esos cálculos, ya que la cámara será la que se encargue de ellos (es muy lista).

De todas formas, con cualquier tipo de flash, deberemos tener cuidado y controlar el alcance efectivo del destello para la sensibilidad que estemos utilizando.

ILUMINACIÓN ARTIFICIAL

Después de todo lo visto anteriormente, este tipo de iluminación no tiene ningún problema. Al ser continua, es muy controlable y podemos prever los efectos de los brillos y de las sombras en nuestro modelo (cosa que con el flash, tenemos que intuir).

Con este tipo de iluminación podemos combinar varias fuentes de luz (con el flash también, pero es mucho más complicado), es decir, podemos emplear varios focos iluminando al sujeto desde diferentes ángulos.

La colocación de los focos la realizaremos de igual forma que hicimos con el flash, separados de la cámara y rebotándolos a paredes y techos o poniendo difusores para tamizar la luz. La medición será la que nos dé la cámara. Lo único que debemos tener presente es que, si estamos usando película de negativo en color o diapositivas, tendremos que poner en el objetivo un filtro corrector de color azul (80 A para focos normales o el 80 B para «photo-floods»). Si utilizamos película en blanco y negro, no tenemos que poner ningún filtro corrector, así como si utilizamos diapositivas equilibradas para película de tungsteno.

Una foto adecuada sólo se puede conseguir cuando todas las variables de iluminación, encuadre, composición y formato son óptimas

Capítulo 8

Se acabó
el carrete

¡Por fin acabamos el carrete! Sólo nos queda rebobinarlo en la cámara (ya sabemos cómo, porque nos sabemos las instrucciones de la cámara al dedillo) y llevarlo a la tienda de fotografía, para que lo revelen.

NEGATIVO COLOR Y AMPLIACIONES

Tenemos varias opciones de revelado, desde los minilabs (minilaboratorios), que nos lo hacen en una hora, a los grandes laboratorios industriales, que tardan algo más. Deberemos elegir entre la calidad y la rapidez. Desgraciadamente, muy pocos minilabs trabajan bien y además el personal que los maneja suele saber poco de fotografía. ¡Por supuesto que hay honrosas excepciones! Y si conocemos alguno, adelante con él.

Deberemos estar atentos a las ofertas y promociones y no dejarnos engañar por alguna de ellas, que regalan un carrete y un álbum con cada revelado, que te cobran bien cobrado.

Bien, después de todas estas advertencias, dejamos el carrete en donde elijamos y pediremos su revelado con sus copias. En este momento debemos estar preparados para responder a la pregunta del millón: «¿Mate o brillo?» La elección es se-

Revelado

Una vez acabado el carrete sólo nos queda que lo revelen, pero cómo revelarlo, ¿en mate o brillo? La copia en mate permite ver la foto sin reflejos y con menos intensidad de color que la de brillo, que nos muestra el color intenso pero con reflejos. La elección, al gusto de cada uno.

gún el gusto del consumidor; el mate permite ver la foto en conjunto, sin molestias de reflejos, sacrificando un poco la intensidad de los colores, y el brillo nos muestra los colores saturados e intensos, aunque a veces tenemos que andar moviendo la foto para evitar los reflejos. Podemos pedir también una hoja de contactos o copia índice, que no es más que una hoja en la que vienen impresionadas todas las fotos de nuestro carrete en pequeñito. Unos servicios lo dan siempre pero otros lo cobran.

Las segundas copias son siempre más caras que las primeras, así que si tenemos previsto regalar fotos a alguien, quizá no estaría de más preverlo y tirar más originales en el carrete, para que nos salga más barato el regalo.

Otra cosa. Hay que estar atentos con la calidad de las copias que nos entreguen, que no tengan dominantes de color extrañas, o que estén todas subexpuestas o sobreexpuestas. No siempre es por nuestra culpa. A ve-

ces (más de lo deseable), los laboratorios se equivocan con el filtraje y, con la excusa de que la máquina está en automático y es engañada por un determinado color, nos dan chapuzas y nosotros nos las tragamos. Pero ahora, como ya sabes un poquito más de fotografía, debes tener ojo crítico en el momento de recoger las fotos.

DIAPOSITIVAS

Con este tipo de soporte no vamos a tener ningún problema de filtrado. Al ser un proceso directo, lo que esté hecho, así queda. Por eso, tirar diapositivas es la mejor manera de saber si nuestra cámara funciona correctamente.

Una vez reveladas, nos las entregan en marquitos de plástico o de cartón. Sólo nos falta ahora un proyector para disfrutar del espectáculo que supone verlas ampliadas.

Podemos encargar copias de las diapositivas que hagamos, pero el proceso es caro. También lo podemos hacer nosotros, comprando un accesorio que se vende para ese fin, un copiador de diapo-

Al revelar las copias, no tocar la emulsión con los dedos hasta que se sequen

TE INTERESA...

Las cámaras compactas, una solución para los bolsillos más débiles.

En la imagen inferior dos modelos de cámaras compactas.

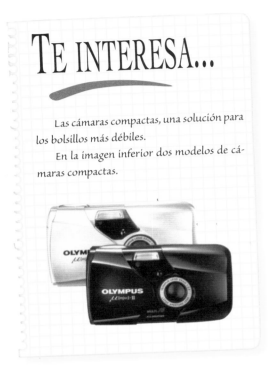

sitivas. Consiste en una especie de tubo de extensión con lentes, que se acopla al cuerpo de la cámara (cargada con negativo color o lo que queramos) por un lado y, por otro, se coloca la diapositiva. La medición de la luz la haremos controlando la velocidad de exposición de la cámara, pues este dis-

positivo no tiene diafragmas. También podemos iluminar por medio de nuestro flash, si éste es separable, y con función TTL bastará con poner la velocidad de sincronización en la cámara y disparar. Si no disponemos de esta función, tendremos que hacer pruebas, haciendo varias fotos alejando o acercando el flash.

BLANCO Y NEGRO

Tenemos dos caminos para revelar este tipo de películas: llevarlas a la tienda de revelados y que nos cobren un «ojo de la cara» o hacerlo nosotros mismos en casa. Esto último, ni es descabellado ni es caro, y para algunos es casi mejor y más divertido que hacer las fotos.

Vamos a verlo.

EL LABORATORIO EN CASA

Para montarnos un laboratorio casero, lo primero que debemos tener es una habitación que se pueda oscurecer por completo (no debe entrar ni una rendija de luz), que tenga toma eléctrica y que tenga agua. Bien, la mayoría habrá pensado en el cuarto de baño. Perfecto. Aparte de servirnos de laboratorio provisional, es un lugar que nos saca de muchos apuros.

Una vez que tenemos el sitio, deberemos aprovisionarnos de un mínimo de material. A saber:

- Ampliadora.
- Reloj con temporizador para la ampliadora.
- Luz roja de seguridad.
- Tanque de revelado de negativos.

soportes

Laboratorio

El cuarto de baño es el lugar ideal para montarnos un laboratorio casero, puesto que tiene luz eléctrica y agua en varias tomas. Para el revelado casero hace falta material específico, como ampliadora, luz roja, revelador, etc. Primero se revelará el negativo. Una vez seco, lo cortamos y empezamos a tirar copias con la ampliadora.

– Espirales de negativos.
– Cronómetro (vale uno cualquiera).
– Probeta graduada.
– Agitador.
– Calentador eléctrico de líquidos (calientavasos).
– Termómetro.
– Cubetas de plástico para el revelador, baño de paro y fijador.
– Pinzas para mover las copias.
– Productos químicos para el revelado de negativos y copias.
– Mucha ilusión y paciencia.

REVELADO DE NEGATIVOS. PASO A PASO

1.º En completa oscuridad abrimos el chasis ayudándonos de un abrebotellas o alicates, sacando la película, sin tocar con los dedos la superficie de la misma.

2.º Cortamos el final de la película con unas tijeras (cuidado con los dedos, que seguimos a oscuras) e intentamos redondear las esquinas con un par de cortes.

3.º Enrollamos la película en la espiral, dando breves giros en un sentido y en otro. Esta operación es bastante complicada porque, normalmente, no entra la lengüeta por la pestaña adecuada a la primera. Conviene practicar con una película inservible y con la luz dada, hasta que seamos capaces de hacerlo con los ojos cerrados.

4.º Metemos la espiral cargada en el tanque de revelado y lo cerramos. Ya podemos encender la luz.

5.º Es el momento de preparar el revelador haciendo las diluciones que nos indiquen las instrucciones del mismo y luego calentándolo con el calientavasos hasta la temperatura de

uso que se recomiende. Asimismo, prepararemos el baño de paro y el fijador según las instrucciones del producto.

6.º Vertemos el revelador en el tanque sin titubeos y ponemos el cronómetro en marcha. A continuación, ponemos la tapa del tanque y lo golpeamos suavemente contra la mesa, para eliminar las burbujas. Haremos agitaciones intermitentes de 15 segundos, cada minuto que pase, hasta completar el tiempo recomendado por el revelador para la película que tenemos.

7.º Al terminar el revelado, vertemos éste en su botella (si se recicla) o lo tiramos (si es de un solo uso), y echamos

en el tanque el baño de paro que habíamos preparado previamente. Contamos un par de minutos, agitando cada uno que pase, y lo vertemos a su botella (éste sí se reutiliza varias veces).

8.º Vertemos ahora en el tanque el fijador (que también teníamos preparado antes), ponemos el cronómetro y nos ponemos a agitar cada minuto. Este proceso puede durar de tres a cinco minutos. A los tres, podemos abrir ya el tanque e ir viendo cómo queda la película. Si ésta tiene un aspecto lechoso, quiere decir que todavía no está bien fijada. No pasa nada y seguimos esperando hasta que los bordes de la emulsión estén transparentes.

9.º Vertemos el fijador en su botella y pasamos a lavar la película en su tanque abierto, con agua corriente del grifo, por espacio de 15 a 20 minutos. En el último

aclarado deberemos añadir al agua unas gotas de agente humectante, para evitar que se queden marcadas las gotas de agua al secarse.

10.º Por último, sacamos la película de la espiral, cuidándonos de tocar la emulsión con los dedos (en estos momentos está muy reblandecida y se araña con nada que le hagamos), y la colgamos de una pinza para que se seque. Ya está.

POSITIVADO

Ahora viene la parte divertida, en la que nosotros podemos controlar algo y ser creativos.

Cogemos los negativos que teníamos colgados (una vez secos) y los cortamos cuidadosamente en tiras de seis fotogramas. ¿Han quedado bien?

A continuación, podemos empezar a tirar copias con la ampliadora, o hacernos unos contactos de todos los negativos. Es recomendable empezar con lo segundo, de esta forma elegiremos las mejores fotos para ampliar y ahorraremos papel.

CONTACTOS (PASO A PASO)

1.º Preparamos el revelador en su cubeta, el baño de paro en la suya y en otra el fijador.

2.º Nos hacemos con una prensa de contactos y colocamos los negativos en ella. Otra forma más económica, para el que no tenga prensa, es pegar con cinta adhesiva los negativos a un cristal, de forma que veamos el lado de la emulsión.

3.º Apagamos las luces y encendemos el farol rojo de seguridad. Sacamos una

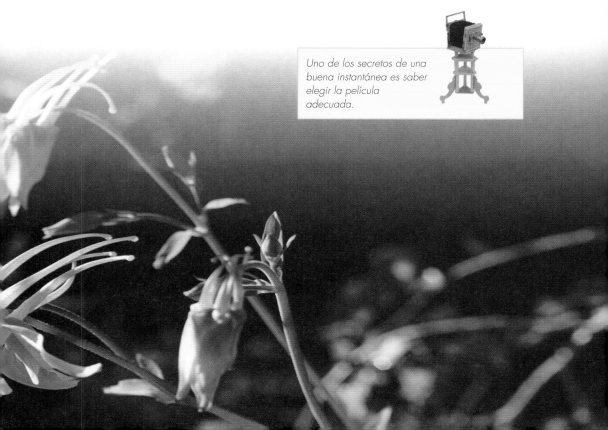

Uno de los secretos de una buena instantánea es saber elegir la película adecuada.

hoja de papel (de grado 2 o normal), sin impresionar, de su caja y lo colocamos en la ampliadora. Ponemos el cristal encima del papel con los negativos cara abajo.

4.º Encendemos la ampliadora con el filtro rojo de seguridad y encuadramos la luz, de tal forma que abarque toda la hoja con los negativos. Ahora deberemos realizar una «tira de prueba» para determinar la exposición.

5.º Colocamos un cartón encima de nuestros negativos, de forma que tape todo, menos una tira de unos 4 cm. Apagamos la ampliadora, le quitamos el filtro rojo y la volvemos a encender, esta vez con el temporizador ajustado a 5 segundos. Cuando se apague, movemos el cartón otros 4 cm y repetimos la operación las veces que sean necesarias, hasta que se nos acabe el papel con los negativos.

6.º Una vez hecho esto, metemos la hoja de papel en el baño revelador por espacio de 2 minutos. Y... ¡magia! Veremos cómo va saliendo la imagen poco a poco.

7.º Transcurrido el tiempo, metemos la hoja de papel en el baño de paro, escurriendo bien antes. A partir de ahora deberemos manipular la hoja siempre con las pinzas y no tocar los líquidos (son corrosivos y manchan la ropa). Con un par de minutos basta.

8.º Metemos la hoja en el fijador, por espacio de 3 a 5 minutos. Transcurrido este tiempo, ya podemos encender la luz y ver los resultados.

9.º Ahora viene el lavado. Debemos ser escrupulosos y lavar bien las copias con agua corriente por espacio de 15 a 20 minutos.

10.º A secar...

RECUERDA...

En este capítulo se explica qué hacer una vez se ha acabado el carrete.

· Para negativos en color y ampliaciones. Las copias se pueden elegir en mate o brillo. Son útiles los contactos o copias índice, para elegir nuestras fotografías. ¡Ojo!, pueden existir problemas en las copias por culpa de las máquinas, resultando fotos con dominantes de color, subexpuestas o sobreexpuestas de un negativo correctamente realizado.

· Para diapositivas. Al ser un proceso directo, no hay problemas de filtrado. Tenemos que usar proyector para visualizarlas. Se pueden hacer copias en la tienda (aunque es un poco caro) y en casa, con un copiador de diapositivas.

· Para negativos en blanco y negro. Podemos llevarlo a revelar a la tienda o revelarlo en casa. Para esto último, hace falta el material específico y el lugar adecuado. Primero, se revelará el negativo y después se harán las copias. En este segundo proceso es práctico hacer contactos. Asimismo, es muy útil realizar tiras de prueba, lo que nos permite elegir la exposición adecuada para cada foto. Por último, se sacan las copias.

Jugar con nuestras fotos

Si revelamos nosotros mismos nuestras fotos, podemos jugar con ellas: hacer máscaras, montajes artísticos, reservas de exposición o combinar con otros negativos. En definitiva, podemos hacer mil cosas hasta obtener el resultado creativo que pretendemos.

Veremos que nos ha quedado una copia llena de tiras desigualmente expuesta. Unas estarán muy claras y otras muy oscuras. Deberemos determinar la que nos parezca mejor y calcular el tiempo que ha estado expuesta a la luz. Una vez averiguado, repetiremos la operación, poniendo ese tiempo en el temporizador de la ampliadora y repetiremos el revelado respetando siempre los mismos tiempos. De esta manera, ya tenemos nuestros contactos. Esto es sólo el anticipo de lo que van a ser las copias en tamaño mayor, pero es suficiente para que podamos elegir las fotos que queramos ampliar y descartar aquellas que no han salido bien o ya no nos interesan.

Para sacar copias y ampliaciones, procederemos de la siguiente forma:

– Pondremos el negativo elegido en el portanegativos y con la emulsión para abajo. Deberemos ser cuidadosos con las pelusas, que se cuelan por todas partes.
– Encendemos la luz roja de la habitación y ponemos el diafragma de la ampliadora a una apertura media (f:5,6 a 8).

– Colocamos la hoja de papel y con el filtro rojo de la ampliadora puesto, la encendemos para poder enfocar. Una vez hecho esto, la volvemos a apagar.
– Es el momento de hacer una tira de pruebas como en los contactos, respetando los tiempos de revelado. Cuando hayamos determinado el tiempo lo ponemos en el temporizador de la ampliadora y a tirar copias. Lo normal es que el tiempo determinado para un fotograma de un carrete sirva para el resto de ellos, siempre y cuando mantengamos el factor de ampliación (es decir, el tamaño del papel al que vamos a ampliar el negativo).

Ahora llega el momento de «jugar» con nuestras fotos. Podemos hacer máscaras para resaltar por medio de la exposición un motivo u otro. Podemos hacer montajes artísticos (o sin que lo sean), haciendo reservas de exposición y combinando con otros negativos. Podemos hacer mil cosas con la experimentación y el estudio.

Esto sólo ha sido un aperitivo para poner los dientes largos.

soportes

Capítulo 9
Montaje y archivo de nuestras fotos

Hemos vuelto de vacaciones y ya hemos revelado nuestras fotos. Tanto las de papel como las diapositivas han salido geniales. ¿Y ahora, qué hago con todo esto?

Vamos a dar sugerencias, para guardar todo el material que nos han dado.

FOTOS EN PAPEL

Podemos guardar las fotos en cajas de las que se utilizan para archivar fichas y marcar por detrás con un bolígrafo o rotulador indeleble el motivo de que trata cada foto. Los ficheros los podemos organizar por meses o años, en función de la cantidad de fotos que hagamos.

Otra forma es hacernos el clásico álbum de fotos. Hay varios modelos: el de hojas de plástico, en el que se mete cada foto en una funda; el de hojas recambiables autoadhesivas y el de toda la vida, de hojas de cartulina para pegar las fotos.

Si optamos por el primero, podremos marcar en la funda, con un rotulador indeleble, el motivo y la fecha de la foto. El inconveniente que tienen es que sólo admiten un determinado tamaño de fotos y no podemos combinar otros formatos.

El sistema de archivador con hojas autoadhesivas no tiene esta pega. Podemos incluir todo tipo de ampliaciones y recortes, billetes de avión caricaturas e intercalados entre nuestras fotos. Con este sistema podemos además añadir, sustituir o interca-

lar fotografías o lo que queramos. Con el álbum de toda la vida, que decíamos, deberemos pegar nosotros las fotos con pegamento o, mejor aún, con cinta adhesiva por las dos caras (*punts*) o un espray que venden específico para este fin. El uso de los dos últimos se justifica porque las fotos no se estropean, en caso de tener que quitarlas alguna vez de su sitio.

En cuanto a la colocación de las fotos, no siempre es lo mejor ponerlas de forma ordenada y simétrica. Podemos recortarlas, torcerlas, solaparlas, intercalar comentarios o todo lo que se nos ocurra. La imaginación no debe tener límites.

ARCHIVO DE NEGATIVOS

Cuando recogemos las fotos, nos las entregan generalmente en un sobre de papel, junto con las tiras de negativos recortados y metidos en un protector de plástico.

Podemos guardar tal cual vienen los negativos en una caja de cartón, aunque no es la mejor idea. Si luego queremos buscar alguno, nos volveremos locos buscando en la caja.

Lo mejor es comprar unas hojas especiales para archivar negativos. Son de tamaño folio, con perforaciones a un lado para poder ser guardadas en un archivador de anillas. En cada una nos cabe un carrete de 36 fotos holgadamente. Para llevar el control de las fotos que hay, podemos marcar con un rotulador el tema o motivos del carrete. Así cuando busquemos un negativo lo encontraremos enseguida.

LAS DIAPOSITIVAS

Nos las entregan en unas cajitas muy monas, desde las que hay que hacer verda-

TE INTERESA...

- Para COPIAS EN PAPEL podemos utilizar, entre otros sistemas, el fichero y el álbum. Este último puede ser de fundas de plástico, de hojas autoadhesivas y el clásico de cartulina.
- Para NEGATIVOS podemos, colocarlos en fundas que los protegen y clasifican.
- Para DIAPOSITIVAS, las podemos almacenar en los peines del proyector o en hojas de plástico.

deros malabares para ver las fotos a mano, sin que se nos caigan todas y se desordenen.

Para verlas proyectadas, las tenemos que montar en un cajetín tipo peine o de los redondos. Hay quien las archiva de esta manera, dejándolas permanentemente en los peines y éstos, a su vez, en cajas. Es un sistema que sólo sirve si estamos continuamente proyectando nuestras fotos, pero no para localizar una determinada.

Para guardar las diapositivas, no hay mejor sistema que las hojas de plástico transparente, con 20 o 24 compartimentos individuales, para poner cada foto. Estas hojas vienen perforadas en un lateral y pueden ser guardadas en un archivador de anillas. Si además escribimos en cada marquito el tema y la fecha, el sistema queda redondo. De una ojeada podemos localizar la foto que busquemos.

documentación

Capítulo 10

Localización de fallos en nuestras fotos y soluciones

Mis fotos han salido mal, ¿por qué? Pues puede ser por múltiples causas. Pueden ser fallos cometidos durante la toma o por culpa del revelado. Los errores cometidos durante la toma son muy difíciles de solucionar (más bien imposibles). Es preferible repetir la toma (si se puede) que intentar sacar una buena copia de un mal negativo.

Uno de los fallos más comunes se debe a la falta de familiaridad con la cámara y a que no se han leído sus instrucciones completamente. Por eso hemos estado recalcando tantas veces en otros capítulos lo de leer las instrucciones. Aun así, nadie está libre de cometer un error alguna vez.

A priori, podemos hacer unas cuantas cosas para minimizar el riesgo de que nos salgan mal las fotos. A saber:

— Cuando usemos una cámara que no conozcamos, lo primero que haremos será leernos las instrucciones. Lo segundo será hacer un carrete de prueba para ver si hemos asimilado todas sus funciones y, a ser posible, lo haremos antes de ese acontecimiento tan importante e irrepetible... (el viaje fin de curso, la boda de un pariente, etc.).

— No usaremos película caducada, aunque sea muy barata (¡no se puede racanear!).

— Cuando viajemos, no meteremos los carretes dentro del equipaje. Los llevaremos con nosotros o en el equipaje de mano. Procuraremos pasar lo menos posible por los controles de rayos X y si vemos que no hay más remedio que hacerlo, intentaremos revelar antes los carretes.

— No dejaremos los carretes expuestos mucho tiempo en la cámara. Hay que revelarlos cuanto antes, ya que la emulsión puede estropearse.

— No dejaremos la cámara cargada (ni sin cargar) al sol. La película se estropea y el calor puede afectar a sus mecanismos.

— El frío afecta a las pilas de nuestra cámara y puede agotar su carga. Y sin pilas, no hay foto.

— Lógicamente, ahora viene lo de llevar siempre pilas de repuesto.

— Si tenemos carretes almacenados sin exponer todavía, el mejor sitio para guardarlos correctamente es la nevera (sí, frío seco). La única precaución que debemos tener es sacarlos de ella una hora antes de utilizarlos, para evitar condensaciones

— Si tenemos duda, a la hora de hacer una foto, en cuanto a la exposición, deberemos asegurarnos haciendo varias, variando los valores de velocidad y diafragma, por encima y por debajo, de lo que se supone correcto.

Un consejo: no guardar la cámara con película dentro.

TE INTERESA...

Los fallos en nuestras fotografías se pueden deber a un material en malas condiciones, conservación no adecuada (tanto del carrete como de la cámara), despistes, falta de familiaridad con el uso de la cámara y errores técnicos. Algunos de éstos son bastante comunes y de fácil solución. Hay que volver a intentarlo. ¡Ánimo y suerte!

— Ojo con abrir la cámara antes de haber acabado el carrete. Por hacer esto se han velado muchos carretes.

— Por último, limpiar cuidadosamente la cámara y el objetivo (u objetivos) con los productos adecuados.

Esto es lo que podemos hacer antes.

Pero es que ¡ya ha ocurrido! Me han salido mal.

Vamos a ver qué es lo que ha pasado y dar soluciones. No pasa nada. La próxima vez saldrán bien.

EL MOTIVO PRINCIPAL SALE BORROSO Y EL FONDO NÍTIDO

Causa: El autofoco nos ha jugado una mala pasada, hemos enfocado mal, esta-

mos fuera de foco o el motivo se ha movido en el último momento.

Solución: Si ha sido el autofoco, la próxima vez deberemos enfocar cuidadosamente, retener el foco sin dejar de apretar el disparador y luego componer. Más de uno enfoca, suelta el disparador, compone y luego hace la foto. Y eso está mal hecho.

Si ha sido por estar fuera de foco, deberemos leernos las instrucciones de nuestra cámara en lo referente a la distancia mínima de enfoque y respetarla la próxima vez.

Si ha sido la persona la que se ha movido, para detener su movimiento deberíamos haber puesto una velocidad de ob-

turación más elevada, para congelarlo o utilizar el flash.

LA FOTO ENTERA ESTÁ MOVIDA

Causa: Nos hemos movido al hacer la foto o hemos empleado una focal larga con una velocidad lenta.

Solución: Deberemos emplear una velocidad de obturación más elevada la próxima vez, utilizar un trípode o usar un flash.

EN LAS COPIAS SALEN COMO UNOS HEXÁGONOS DE LUZ Y RAYAS DE COLORES

Causa: Han entrado luces parásitas en el objetivo, provenientes del sol o de una luz potente.

Solución: Para evitar esto, es una buena costumbre poner en todos los objetivos un parasol. Este accesorio evita la entrada de luces extrañas al objetivo. También es una buena costumbre mantener limpios los objetivos y los filtros que tengamos puestos.

LAS FOTOS HAN SALIDO MUY CONTRASTADAS Y PLANAS

Causa: Luz directa.

Solución: Deberemos suavizar las sombras, con un reflector o utilizando el flash de relleno.

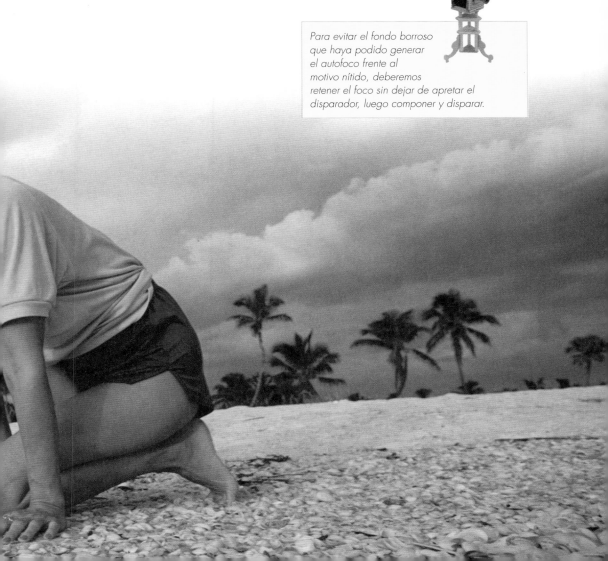

Para evitar el fondo borroso que haya podido generar el autofoco frente al motivo nítido, deberemos retener el foco sin dejar de apretar el disparador, luego componer y disparar.

Fotos oscuras

Una de las causas más co-
rrientes de que nuestras fotos
salgan oscuras o con poca luz,
como la que vemos en la ilus-
tración, puede ser por tener
poca carga las pilas o por dis-
parar antes de que el flash se
haya cargado completamente.

LAS COPIAS HAN SALIDO AMARILLENTAS

Causa: Se ha utilizado, como ilumina-
ción principal, luz de tungsteno.

Solución: Poner en el objetivo un filtro
azul o utilizar el flash.

LAS DIAPOSITIVAS HAN SALIDO TODAS AZULADAS

Causa: Se ha utilizado un carrete,
equilibrado para luz de tungsteno, a la luz
del día.

Solución: Para usar este tipo de carre-
tes a la luz del día, hay que poner en el ob-
jetivo un filtro corrector de color naranja.

OJOS ROJOS AL HACER FOTOS CON FLASH

Causa: El flash se encuentra en la lí-
nea del objetivo y hay poca luz ambiente.

Solución: La próxima vez deberemos
utilizar la función de la cámara de reduc-
ción de ojos rojos. Otra solución es separar
(si podemos) el flash de la cámara o rebo-
tarlo a una pared.

AL HACER LAS FOTOS CON FLASH LA MITAD DE LA FOTO HA SALIDO BIEN, PERO LA OTRA MITAD HA QUEDADO NEGRA

Causa: Se ha utilizado una velocidad
de obturación mayor que la de sincroniza-
ción del flash.

Solución: Miraremos en las instrucciones
la velocidad de sincronización de la cámara.
Podemos usar también las inferiores a ésta.

AL HACER LAS FOTOS CON FLASH REBOTADO SALEN DOMINANTES DE COLOR

Causa: La superficie que se ha utiliza-
do debe tener color.

Solución: Evitaremos reflejar en superficies con color. Podemos hacernos con una cartulina blanca, tamaño folio, y rebotar el flash muy pegado a ella.

LAS FOTOS REALIZADAS CON FLASH HAN SALIDO BASTANTE OSCURAS O CON POCA LUZ

Causa: Puede ser por tener poca carga las pilas, por disparar antes de que el flash se haya cargado completamente o por excedernos en el alcance del flash.

Solución: Debemos comprobar siempre el estado de las pilas, ya que los automatismos de la cámara «chupan» mucha energía. También, antes de disparar, debemos estar seguros de que la luz del flash preparado se encuentra encendida. Por último, hay que leerse las instrucciones de la cámara o del flash, para saber el alcance máximo que tiene para la sensibilidad de la película que tengamos puesta.

RETRATOS DEFORMADOS

Causa: Se ha utilizado un objetivo gran angular.

Solución: Para hacer retratos de primer plano, el objetivo ideal es un tele. Para hacer de cuerpo entero, basta con uno normal (un 50mm).

NO HA SALIDO NADA EN EL CARRETE. ESTÁ TODO ÉL NEGRO

Causa: No ha sido expuesto.

Solución: Deberemos fijarnos, la próxima vez que carguemos el carrete, de que la película pasa cada vez que hacemos la foto. Si es de carga automática, en la pan-

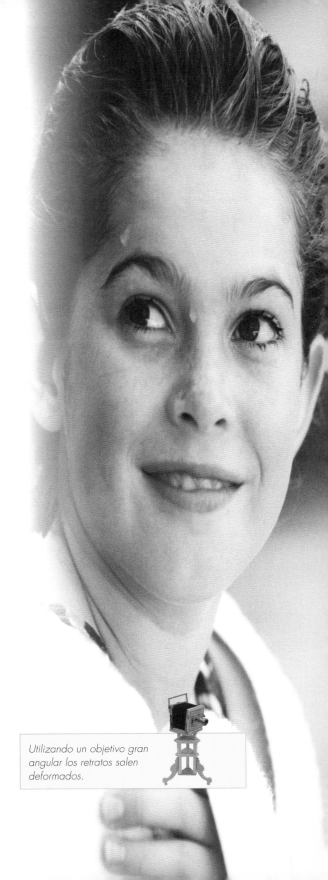

Utilizando un objetivo gran angular los retratos salen deformados.

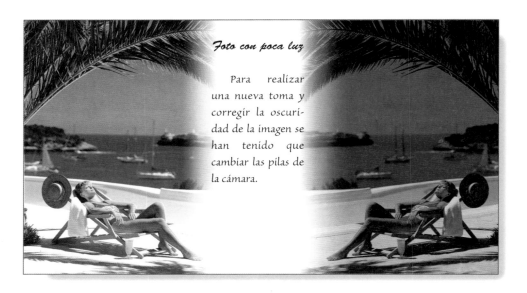

Foto con poca luz

Para realizar una nueva toma y corregir la oscuridad de la imagen se han tenido que cambiar las pilas de la cámara.

talla vienen unos indicadores de que la película pasa correctamente. Hay que fijarse. Si es de carga manual, deberemos fijarnos cada vez que accionemos la palanca de arrastre de que se mueve la manivela de rebobinado.

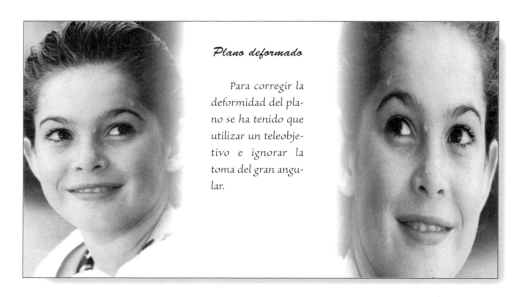

Plano deformado

Para corregir la deformidad del plano se ha tenido que utilizar un teleobjetivo e ignorar la toma del gran angular.